高等职业教育建筑设计类专业系列教材

设计色彩

主　编　孙大莉
副主编　李　化
参　编　王芊懿

机械工业出版社
CHINA MACHINE PRESS

本书共两个部分，第一部分主要介绍色彩艺术的发展与色彩基础知识，第二部分介绍了三种水色技法，包括水粉色技法、水彩色技法和水墨技法。本书图文丰富，内容通俗易懂；尽量减少理论知识，重点讲解实用技法与实操步骤，并配有技法练习，注重实践，符合职业教育特色。

本书可作为职业院校建筑设计类专业教材，也可作为相关从业人员的培训教材，还可作为艺术设计爱好者自学用书。

为了便于教学，本书配有电子课件和微课视频。凡使用本书作为教材的教师，均可登录www.cmpedu.com注册、下载，或加入装饰设计交流QQ群（492524835）索取。如有疑问，请拨打编辑电话010-88379373。

图书在版编目（CIP）数据

设计色彩 / 孙大莉主编. —北京：机械工业出版社，2023.1
高等职业教育建筑设计类专业系列教材
ISBN 978-7-111-72139-0

Ⅰ.①设… Ⅱ.①孙… Ⅲ.①色彩－设计－高等职业－教育－教材 Ⅳ.①J063

中国版本图书馆CIP数据核字（2022）第224800号

机械工业出版社（北京市百万庄大街22号 邮政编码100037）
策划编辑：陈紫青 责任编辑：陈紫青
责任校对：张亚楠 梁 静 封面设计：马精明
责任印制：李 昂
北京中科印刷有限公司印刷
2023年3月第1版第1次印刷
184mm×260mm·6印张·123千字
标准书号：ISBN 978-7-111-72139-0
定价：35.00元

电话服务 网络服务
客服电话：010-88361066 机 工 官 网：www.cmpbook.com
　　　　　010-88379833 机 工 官 博：weibo.com/cmp1952
　　　　　010-68326294 金 书 网：www.golden-book.com
封底无防伪标均为盗版 机工教育服务网：www.cmpedu.com

Foreword 前言

本书根据高等职业学校建筑设计类专业教学标准编写。作为初学者的入门图书，本书主要介绍了色彩基本知识与基础绘画技法两个方面的内容。本书主要有以下特色：

1. 内容简单易学，体现职业教育特色

色彩与绘画技法，原本为两个庞大的系统，为了使初学者尽快入门，本书在内容方面深入浅出，使其通俗易懂。本书注重宽度的拓展和更实际的操作能力，在结构设计上以传统技法为基础，同时加入技术思维的创新与新技法的开发，并涉猎多种材料以及各种材料在表达上的潜在可能，符合职业院校学生的学习特点，充分体现职业教育特色。

2. 图文并茂，版式美观

本书以图为主，图文并茂，同时注重版式设计，以提升学生的学习兴趣和教学效果。

3. 配套数字化资源

为了便于教学，本书配有电子课件和二维码视频。

本书由辽宁建筑职业学院孙大莉担任主编，辽宁建筑职业学院李化担任副主编，王芊懿参与编写。

在本书编写过程中，编者得到了来自各方面的支持和帮助，在此一并致谢。希望本书的出版能够给初学者以一臂之力。

编 者

二维码视频列表

序号	名称	二维码	页码
1	水粉静物：苹果和梨		47
2	水粉静物：苹果和梨（快进版）		47
3	水粉静物：罐子、苹果和葡萄		47
4	水粉静物：瓶子、罐子和水果		47
5	水粉风景元素		53
6	水粉风景演示		57
7	水彩风景		75
8	水彩静物		75

Contents 目录

第一部分
寻找色彩

题记：

　　色彩在我们的生活中随处可见。远山近花、街亭闹市，无处不存在色彩。然而，我们不是用普通人的眼睛看色彩，我们需要用艺术的、科学的方法寻找和发现色彩，并将其表达在艺术情境中。

第一章 色彩与大师

学习目标

了解色彩艺术的发展及其在艺术绘画与设计中的作用。

学习重点

设计色彩的形成与发展（1.2）。

1.1 远古与近现代绘画

1.1.1 原始文明

世界上最早的绘画是以最简单的形式——线条、图案、符号表达出来的，这些线条、图案、符号用于表达人们对自然与生活的记录，也是人类对色彩最初的表达形式。

（1）中国远古色彩的初始

中国远古色彩体现在新石器时代彩陶的装饰纹样上。以天然的矿物质颜料进行描绘，用赭石和氧化锰作为呈色元素，然后入窑烧制，在橙红色的陶坯上呈现赭红、黑、白等颜色的美丽图案，形成的纹样与器物造型高度统一，达到装饰美化的效果，这样的陶器称为彩陶（图1-1和图1-2）。

中国古代岩画（图1-3）遗迹极为丰富，史前时期以南系为代表的彩色岩画多用红色涂染。红色在当时象征着战争和狩猎。

图 1-1　人面鱼纹

图 1-1 | 图 1-3

图 1-2 |

图 1-2　旋文彩陶

图 1-3　中国花山岩画

（2）西方艺术的"童年"

西方史前艺术最高成就的代表是位于法国南部和西班牙北部的洞穴壁画。这些壁画所表现出的绘画能力比起现代人也毫不逊色（图 1-4～图 1-6）。

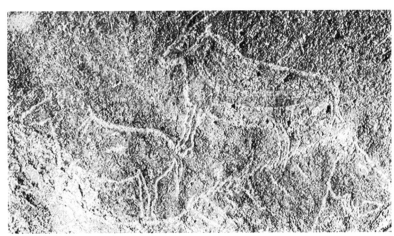

图 1-4 | 图 1-5

图 1-6 |

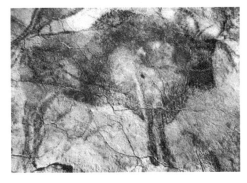

图 1-4　欧洲原始岩画

图 1-5　西班牙北部洞穴壁画

图 1-6　阿尔塔米拉洞穴壁画《野牛》

　　埃及是人类文明的重要发源地之一，蕴涵着丰富的文化精神。提到古埃及，人们就会想到金字塔、狮身人面像，它们具有一种威严、永恒和神秘的时代气息。埃及的绘画大都采用了固定化的模式，即正面的眼睛长在侧面的头部，正面的上身安装在侧面的下身上，四肢保持侧面，就连画男人和画女人的颜色也都是有规律的。

　　古希腊壁画多描绘人物，色彩协调，构图有韵律，并且具有很强的装饰性（见图1-7）。

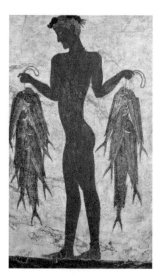

图1-7　古希腊青年渔夫

1.1.2　文艺复兴

　　在艺术历史进程中，西方的色彩绘画艺术逐渐发展兴盛起来，成为世界艺术史中的亮丽篇章。文艺复兴时期诞生了很多艺术大师，其中，列奥纳多·达·芬奇、拉斐尔·桑蒂和米开朗基罗·博那罗蒂被称为"文艺复兴绘画三杰"。

　　1. 列奥纳多·达·芬奇

　　1452年，列奥纳多·达·芬奇出生于佛罗伦萨郊区的芬奇镇。他不仅是一位艺术天才，还是一位科学巨匠。他一生从事过多种研究及艺术创作，在绘画史上的贡献是把光线和投影融入绘画当中去，色彩严谨而真实并具有哲理性，在这之前没有人这么做过。他还善于从科学的角度研究空间与透视，并将它们系统地结合起来。绘画代表作有《蒙娜丽莎》（图1-8和图1-9）《最后的晚餐》（图1-10）等。

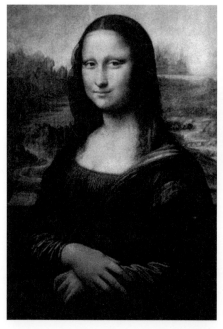

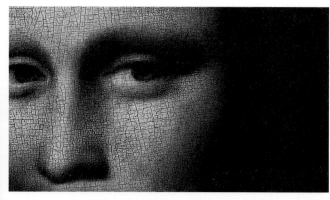

图1-8　　图1-9

图1-8　《蒙娜丽莎》达·芬奇

图1-9　《蒙娜丽莎》（局部）

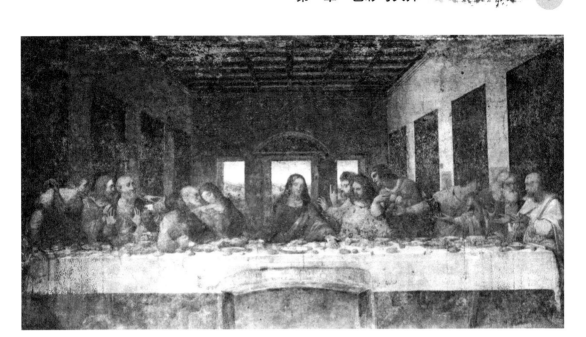

图 1-10 《最后的晚餐》达·芬奇

2. 拉斐尔·桑蒂（图 1-11）

拉斐尔·桑蒂的作品内容多以圣经故事为主，但塑造的形象却很平民化，朴实而生动，色彩优雅中体现柔美。代表作有《西斯廷圣母》《披纱巾的少女》（图 1-12）和《雅典学院》（图 1-13）等。

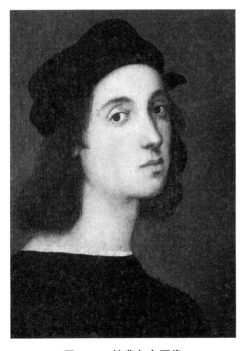

图 1-11 拉斐尔自画像

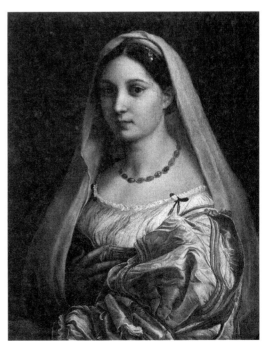

图 1-12 《披纱巾的少女》拉斐尔

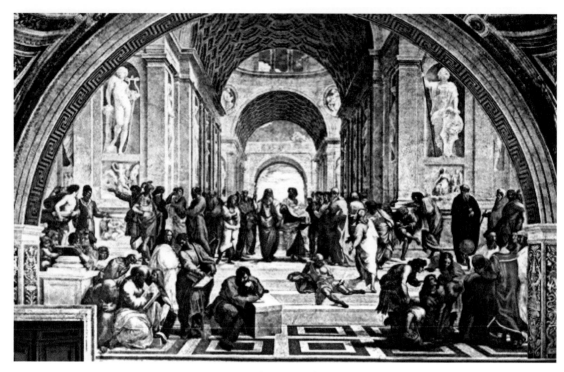

图 1-13　《雅典学院》拉斐尔

3. 米开朗基罗·博那罗蒂

米开朗基罗·博那罗蒂于 1475 年 3 月 6 日出生在佛罗伦萨柏里斯镇，是文艺复兴时期的著名雕塑家与建筑师。他的作品造型结实、结构准确，代表作有《大卫》《垂死的奴隶》《朱里·美第奇》和《摩西》等。

1.1.3　多元欧洲

17 至 18 世纪，艺术发展呈多元趋势，欧洲很多国家涌现出杰出的艺术大师，如鲁本斯、伦勃朗、丢勒等画家。这些画家将光和影的作用发挥到了极致，色彩运用和谐而丰富，作品惟妙惟肖，使人产生虚实交错的感觉，写实功力令人惊叹，塑造形象上极富诗意（图 1-14~图 1-16）。

19 世纪起源于法国的新艺术运动，是继古希腊罗马与文艺复兴后，艺术发展的第三次高潮。许多优秀的艺术家聚集在巴黎，使巴黎成为艺术中心。新艺术运动时期，相继涌现出不同风格的画派。

图 1-14　伦勃朗作品

图 1-15
图 1-16

图 1-15　丢勒作品（一）

图 1-16　丢勒作品（二）

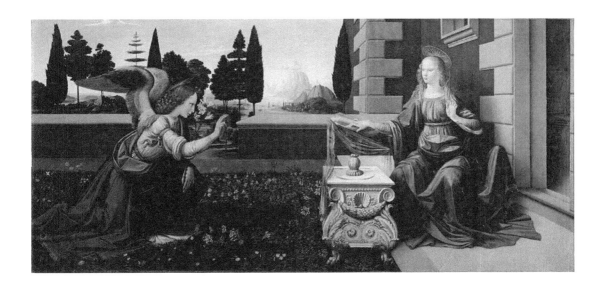

1. 古典主义与浪漫主义画派

古典主义强调素描关系、光影效果，将色彩放在其次。画面造型严谨，多表现静态下的情景。古典主义最具代表性的人物是安格尔，其代表作有《莫瓦铁雪夫人像》（见图 1-17）、《瓦平松的浴女》。浪漫主义则强调对色彩的表现和渲染，画面构图的动感较强，在造型上较松弛，线条奔放流畅。浪漫主义的代表作有席里柯的《梅杜萨之筏》和德拉克洛瓦的《自由引导人民》（图 1-18）。

图 1-17 《莫瓦铁雪夫人像》安格尔　　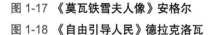

图 1-18 《自由引导人民》德拉克洛瓦

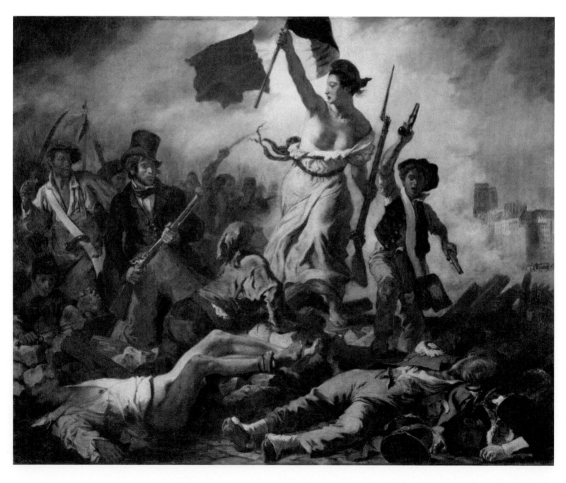

2.印象派

印象派起源于 19 世纪末的法国，是个反传统的典范。印象派画家抛弃在画室内作画的传统画法，主张到户外去作画，到大自然中去感受真实的阳光和色彩。他们的作品生动活泼、光影颤动、色彩缤纷，赋予大自然以鲜活的生命。印象派的贡献是发现了光与色的相互作用。他们注意到自然界的一切景物在阳光下都有不断变化的光影关系，从而探索出不同的光影所构成景物的不同色彩关系（图 1-19 和图 1-20）。印象派的代表人物有莫奈、德加、雷诺阿等。

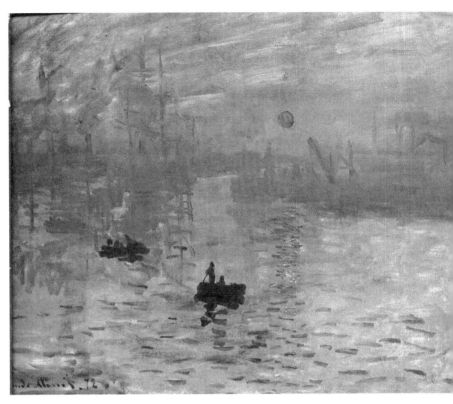

图 1-19　《日出·印象》莫奈

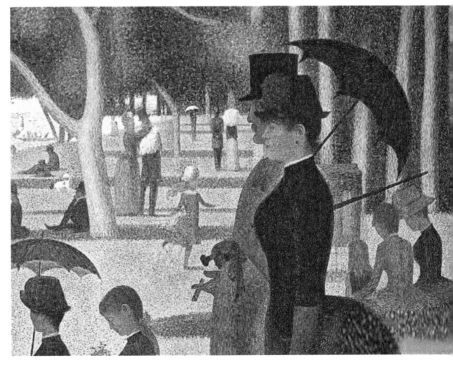

图 1-20　《大碗岛的星期天下午》（局部）修拉

继印象派之后，派生出了一个著名的画派——后印象派。后印象派把印象派对光影的执着承接过来，同时更加强调内心主观感受的表现。如果说印象派是科学、客观地表现世界，那么后印象派就是主观与客观、理性与感性的结合（图 1-21~ 图 1-25）。代表人物有梵高、高更、保罗·塞律西埃。

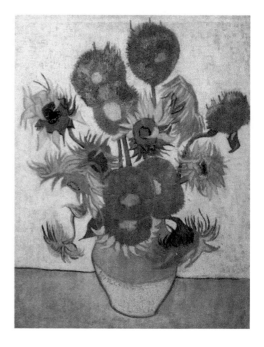

图 1-21
图 1-22

图 1-21 《向日葵》梵高
图 1-22 《鸢尾花》梵高

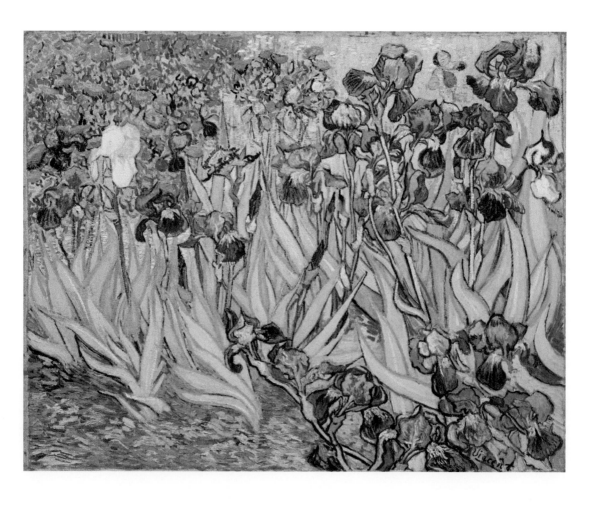

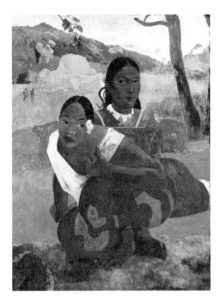

图 1-23	图 1-24
图 1-25	

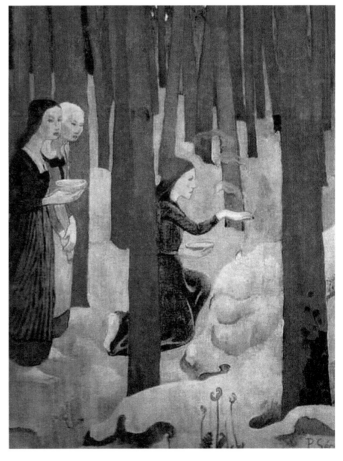

图 1-23 《你何时嫁人》高更

图 1-24 保罗·塞律西埃作品

图 1-25 《林下》保罗·塞律西埃

1.1.4 近现代西方

近现代色彩绘画是伴随近现代艺术的多元发展而发展的，流派众多，异彩纷呈。最具代表性的有野兽派和立体派，它们的诞生对艺术界是一次颠覆性的革命。以马蒂斯为代表的野兽派，绘画色彩夸张，线条粗野（图1-26）。以毕加索为代表的立体派，绘画以立体和多维空间为表现语言，造型大胆而怪异（图1-27）。此外，以达利为代表的超现实主义画派，作品表达潜意识领域的矛盾现象，把生与死、过去与未来、真实与幻想统一起来，将真实色彩运用到幻想空间（图1-28）。

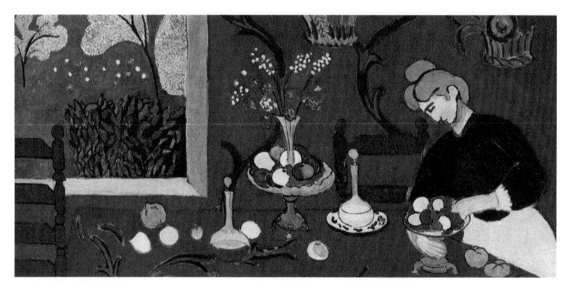

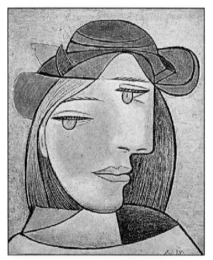

图1-26 《红色的和谐》马蒂斯

图1-27 《玛丽·泰蕾兹》毕加索

图1-28 达利作品

<div align="right">

图1-26

图1-27 | 图1-28

</div>

德育案例

中国近现代美术史中，涌现出许多杰出的艺术家，他们或拿起笔做刀枪，激励人民奋勇抗击侵略者；或用手中画笔歌颂伟大祖国，弘扬自强不息的民族精神。

<div align="center">

案例一　油画《田横五百士》（图1-29）

</div>

<div align="center">

图 1-29　《田横五百士》徐悲鸿

</div>

《田横五百士》是画家徐悲鸿于1928—1929年创作的大型历史题材布面油画。画面选取了田横与五百壮士诀别的场面，表现出富贵不能淫、威武不能屈的鲜明主题。徐悲鸿创作此画时，正值国内政局动荡时期，日寇开始在中国横行，徐悲鸿意在通过田横的故事，歌颂宁死不屈的精神。

一、历史典故

田横本是齐国的贵族，曾经带领战士反抗过秦朝，但是在刘邦统一全国后，田横带着他的五百战士逃到一个海岛上。刘邦想招田横来长安，并威胁田横不来就会剿灭他们。田横不愿意跟随刘邦，但又不想跟随他的战士们因他而受到牵连，于是在去长安的路上自刎而死。海岛上的这些战士们听说田横死了，也纷纷自尽。《田横五百士》描绘的就是田横与这些战士诀别的场面。

二、作品解析

徐悲鸿在这幅画中运用了弗拉芒格教授的写实主义风格，特别重视光线的变化。从画中可以看到，田横袖子上有几块光线投下来的阴影，人物之间还有不同的明暗对比，使其

具有光线照射下的层次感。此外，徐悲鸿还在画的远景处画了几匹吃草的马，这是典型的西方透视画法，使人物更加立体。

三、作品影响

1932年9月，徐悲鸿与颜文梁在南京举行联合画展，参展作品中包含了《田横五百士》。该作品一经展出，就吸引了诸多美术界、文化界人士关注。徐悲鸿将西欧古典传统的构图法与中国历史人物相融合，在构图中最大限度地利用了空间，使得整个画面充实、均衡、雄浑有力。更为重要的是，画面中体现了民族灾难深重之时威武不能屈的精神，在20世纪30年代的中国，深具现实意义。

案例二　《愚公移山图》（图1-30）

图1-30　《愚公移山图》徐悲鸿

一、创作目的

《愚公移山图》是徐悲鸿于1940年左右创作的油画作品，取材于《列子·汤问》中人们熟悉的"愚公移山"故事。画家创作这幅作品，目的是希望中国军民以愚公移山的精神艰苦奋战，夺取抗战的最后胜利。

二、作品赏析

徐悲鸿在处理《愚公移山图》时，着重以宏大的气势、摄人心魄的力度来传达一个古老民族的决心与毅力。就空间布局而言，他绘制了数十幅小稿，并进行反复修改，最终以从右至左、从前往后的格局展开画面。画面右端有几个高大健壮、魁梧结实的壮年男子，手持钉耙奋力砸向黑土。其姿势、表情不一，或瞠目，或呐喊，或蹲地，或挺腹，然动态均呈蓄力待发之状，有雷霆万钧之势。这群呈弧形分布的人物占据画面大部分空间，人物顶天立地，有撑破画面之感。根据构图需要，左侧画面的人物排列较为松散，人物或高或低，树丛小景置于其间。一挑筐大汉和倚锄老者背对观众以加强空间纵深感，拉开与右半段紧张劳作者之间的距离，造成右半部是前线而左半部是后方的感觉。老翁似乎正在语重心长地对下一代人叙述自己的愿望和信心，描绘着未来的美好景象。这组人物神情自然逼

真，姿态生动自如。背景青山横卧，高天淡远，翠叶修篁。徐悲鸿在这幅作品中将中西两大传统技法有机地融汇贯通成一体，创造了中西合璧的写实艺术风格。中国传统绘画中的白描勾勒手法被运用于人物外形轮廓、衣纹处理和树草等植物的表现上；而西方传统绘画强调的透视关系、解剖比例、明暗关系等，在构图、人物动态、肌肉表现方面发挥得淋漓尽致。在人物造型方面，作者借用了不少印度男模特形象，并直接用全裸体人物进行中国画创作，这是徐悲鸿的首创，也是这幅作品的独特之处。

1.2　设计色彩的启蒙

设计色彩的历史与绘画色彩的历史是密不可分的。与绘画色彩不同的是，设计色彩更多产生于人们的劳动生活中。大约在旧石器时代晚期，人类祖先就已经开始用鹿脂的灯烟做原料，在他们居住的洞窟岩壁上创作反映他们当时真实生活的造型艺术活动。普列汉诺夫认为，这些带有记号和文字性质的绘画，是人类最早从事造型艺术活动的方式之一，同时也是由于生活中的功利目的而进行描绘的。因而在原始人身上便发展了一种展现自然的渴望和摹绘的能力。从人类这些最早的以实用为目的的艺术创作遗迹中，我们可以看到劳动创造艺术的意义和艺术与人们生活的密切关系——艺术产生于劳动，同时艺术又推动了劳动生产。这或许就是设计色彩的"雏形"。

在意大利文艺复兴时期，我们也能看到艺术与设计的紧密关系。意大利语"disegno"是素描的意思，它主要指艺术家在创作构思过程中，运用素描来探讨、研究作品的规模、内容与造型的草稿和草图。达·芬奇是文艺复兴时期的代表人物之一，他不仅在绘画领域给后人留下了许多旷世名作，而且对科学、建筑、生活领域也进行过广泛研究。在他的手稿中，纯绘画只占一小部分，大部分都是单色设计稿，其中《大西洋古抄本》是这位艺术大师一生最重要的科学理论手稿。通过手稿能看到这位大师在涉及领域的高超建树，也能感受到早期的艺术设计。

以奠基人莫里斯为代表倡导发起的工艺美术运动，对设计的改革发展确定了概念："美应与技术结合"，主张美术家应专注于设计，专门设计图样、造型，分工协作。设计与制作的专业分工为现代工业的发展提供了经验，工艺美术运动对现代主义设计的兴起起到了重要的推动作用。

"包豪斯"（Bauhaus）是德文"建筑"（bau）和"房屋"（haus）组成，意为"建筑之家"，借以指"新的设计体系"。包豪斯是世界上第一所完全为发展新型的设计教育而建立的学校。现代抽象艺术理论和实践上的奠基人康定斯基是包豪斯的教师之一，他的《论艺术的精神》《关于形式问题》《点、线到面》《论具体艺术》等论文以及其他作品都是抽象艺术的经典著作，是现代抽象艺术与设计的启示录（图 1-31）。

悠久的绘画历史奠定了设计色彩的产生与发展的基础。现代工业社会的发展与进步，使艺术家们不再满足于只对精神领域进行探求。他们赋予绘画另一个涵义——"艺术与技术的高度统一、设计与工艺的完美结合"，这也是设计色彩的最早定义。

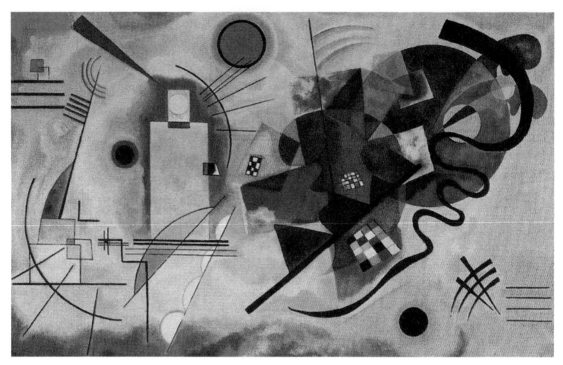

图 1-31　康定斯基作品

第二章　科学与色彩

学习目标

　　了解色彩的产生，掌握色彩基础知识，培养辨别和分析色彩的能力。

学习重点

　　色彩分类、色彩三要素（2.3）。

2.1　色彩的产生

2.1.1　光

　　在黑暗中，我们看不到周围景物的形状和色彩，这是因为没有光线。有了光，我们眼中的世界才是色彩斑斓的。因此，光对于色彩世界是第一先决条件（图 2-1）。

　　在不同光线条件下，我们会看到不同景物具有各种不同的颜色，不同时间也会呈现不同颜色。研究色彩，先要研究光线。

　　光大概可分为自然光和人造光。

图 2-1　绿植

1. 自然光

了解自然光线中的色彩，对于我们表现自然界的景色具有非常重要的意义。大地万物受日照影响，山峦、树木、建筑、人群、牲畜等等，在不同色调的光线下，呈现不同的色彩。

通常我们看到的自然光线都是无色的，或称为白色；其实，自然光线存在色彩。为什么雨后彩虹色是七个颜色（图2-2）？为什么落日为红色（图2-3）？为什么蓝天是蓝色的（图2-4）？落日本身并非红色，蓝天也不是蓝色的，彩虹也不是七个颜色，这些自然现象中呈现的色彩，都是因为日光中含有七种颜色。大气吸收光谱里的蓝色成分最多，所以我们头顶的天是蓝色的；而到了黄昏，地球与太阳转动到特定角度时，折射出来的是橙色或红色光线，也就是我们常说的金色夕阳（图2-5）或夕阳如血；早晨雾霭中常常呈现出蓝紫色调，这是太阳光线中的紫色（图2-6）。还有，为什么人们常常说青山？山的颜色原本应该是绿色的，近处为绿色的山，越远越为青蓝色，这是大气里太阳光中的青色在起作用（图2-7）。树的叶子为什么是绿色的？植物对太阳光线中七种光色的吸收色是有选择的，树叶只吸收红光和蓝光，不吸收绿光，并将绿色反射回来，因此我们看见的植物叶子才是绿色的。这就是太阳光色对自然世界的影响（图2-8）。

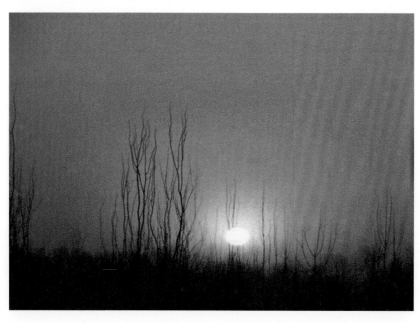

图 2-2

图 2-3

图2-2　彩虹色

图2-3　落日

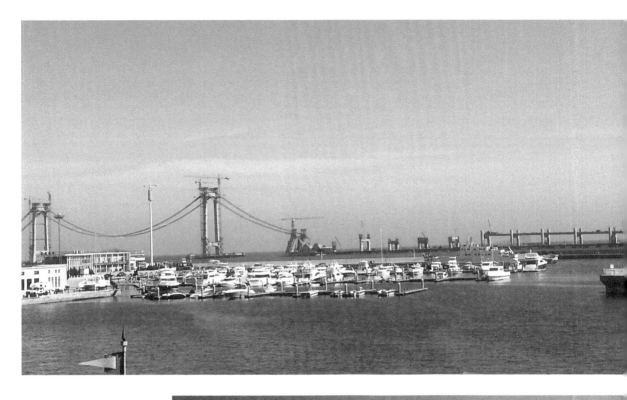

图 2-4
图 2-5

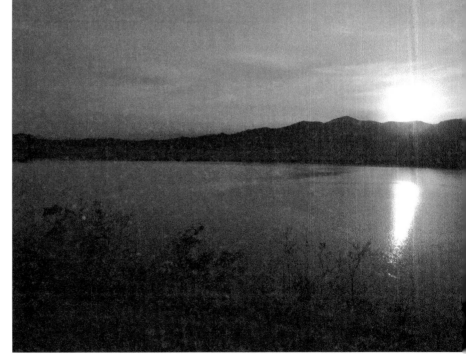

图 2-4　蓝天

图 2-5　金色夕阳

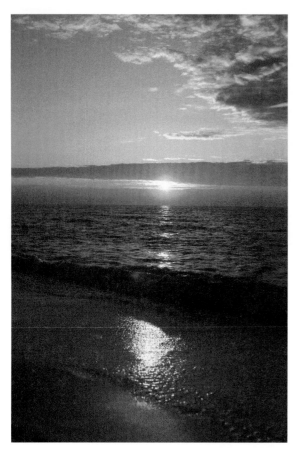

图 2-6

图 2-7

图 2-8

图 2-6　雾霭

图 2-7　青山

图 2-8　光的反射

2. 人造光

人造光线就是人工光线。"夜幕降临，华灯初上"。说的就是这样一个景象。有了灯光的照明，夜晚一样色彩斑斓。不同的是，灯光照明所呈现出的色彩会比日光照射要强烈很多，色彩对比更浓重，明暗关系更突出。如霓虹灯的色彩，在有色灯光中的物像会失去本身的颜色而遵从于强烈的灯光色（图2-9和图2-10）。

图 2-9　光与色

图 2-10　不同光线的对比

2.1.2　物体固有色反映

固有色是物体本身就有的色彩特征，如红色的衣服、红色的苹果等。物体在正常的白色日光下所呈现的色彩特征，比较忠实于物体颜色本身（图2-11）。世界原本是有色彩的，有了光的照射，色彩才得以呈现。

2.1.3　视知觉

视知觉是人用科学的生理及心理因素对色彩的准确感受。色彩呈现的途径很多，正常感知途径：科学准确感应。不正常感知途径：不准确感应；不感应（拒绝）；不能感应（色盲）。

图 2-11　物体固有色

2.2　色彩识别

要运用和表现色彩,首先要学会识别色彩。识别色彩应该从两方面开始,一个是光谱色系,另一个是绘画色系。

2.2.1　光谱色系

光谱色系(图2-12)以七色光为母色,可在多种条件下生成多个色系,多应用于光学影视成像学科。但是,光色的色彩相混或相加时,越加越浅,越多越亮,如光的三原色(图2-13~图2-15)。

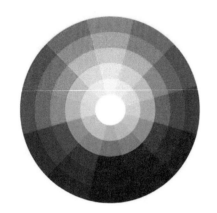

图 2-12　光谱色系

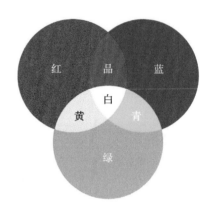

图 2-13　光谱三原色

图 2-14　冷光律动

图 2-15　暖光律动

2.2.2　绘画色系

(1)24色　基础24色(图2-16);水粉颜料24色有:白色、钛白、柠檬黄、淡黄、中黄、土黄、桔红、朱红、大红、深红、玫瑰红、紫罗兰、粉绿、中绿、草绿、翠绿、深绿、赭石、熟褐、群青、湖蓝、钴蓝、普蓝、黑色。24色是初学者的基本用色,色彩的相貌是区别每个颜色的特征,应学会用视觉预先加以识别。

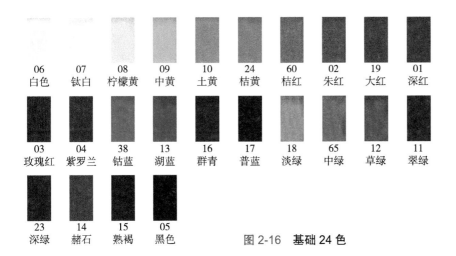

图 2-16 **基础 24 色**

（2）常用色（图 2-17） 灰色系的加入，使绘画色彩和印刷色彩丰富了主体色系。绘画色系和印刷色系较相近，能够从原色中分离出多个颜色。这些颜色可以是同类色系，也可以是相近色系，也可能是对比色系。用颜色相混的方法，也可以达到这样的效果。

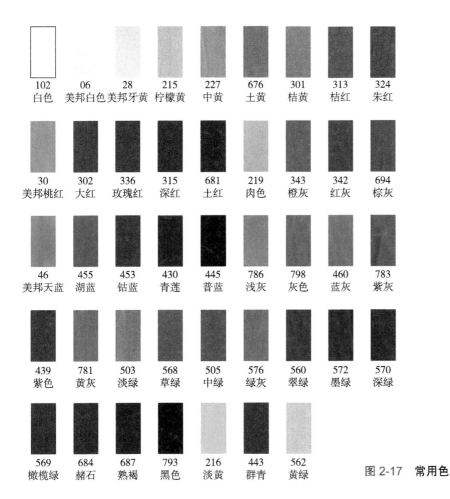

图 2-17 **常用色**

2.3　色彩分析

2.3.1　色彩分类

基本分类为：原色；间色；复色；补色；无彩色；特殊色。

1. 原色

原色又称一次色或母色。它是色相里的最高级别，纯度最高。光谱三原色为红绿蓝（图 2-13）；色彩三原色为红黄蓝（图 2-18）。

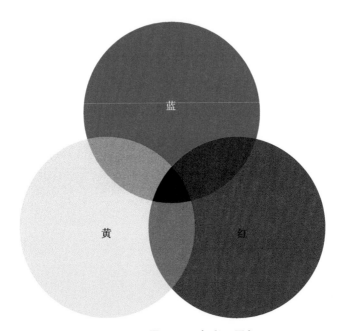

图 2-18　色彩三原色

2. 间色

间色称二次色，由两个原色相混而成（图 2-18），如红 + 黄 = 橙。

3. 复色

复色又称三次色，由两个间色相混而成，纯度较低（图 2-18）。

4. 补色

色相互补的色彩，在色相环直径的两端，即互成 180° 的两个色彩。要确定两种颜色是否互补，只需将它们等量混合，看能否产生中性灰色。

补色最强烈的三组（图 2-19）为：红—绿；黄—紫；蓝—橙。

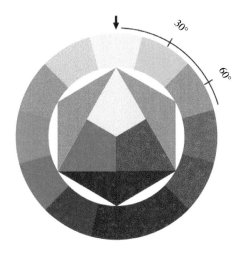

图 2-19　伊登十二色环

5. 无彩色

白色和黑色，以及黑色与白色调配出来的灰色称为无彩色。

6. 特殊色

金色与银色为特殊色，因为用三原色或者更多的间色都无法把它们调出来。

2.3.2　色彩三要素

色相、明度、纯度称为色彩的三要素。

1. 色相

自然界中色彩的种类很多，色相指色彩的种类和名称。如：红、橙、黄、绿、青、蓝、紫等颜色的种类变化就叫色相。

2. 明度

色彩的亮度或深浅称明度。颜色有明暗的变化，如深黄、中黄、淡黄、柠檬黄等黄颜色在明度上就不一样，紫红、深红、玫瑰红、大红、朱红、桔红等颜色在明度上也不尽相同。这些颜色在明暗、深浅上的不同变化，也就是色彩的又一重要特征——明度变化。色彩的明度变化有以下几种情况。

1）不同色相之间的明度变化。如：白比黄亮、黄比橙亮、橙比红亮、红比紫亮、紫比黑亮（图 2-20）。

图 2-20　明度对比

2）在某种颜色中加白色，明度就会逐渐提高，加黑色明度就会变暗，但同时它的纯度（颜色的饱和度）就会降低（图 2-21）。

3）相同的颜色，因光线照射的强弱不同也会产生不同的明暗变化（图 2-22）。

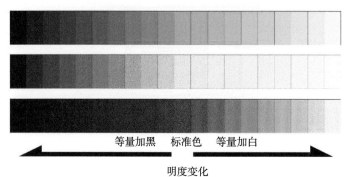

等量加黑　标准色　等量加白

明度变化

图 2-21　明度变化

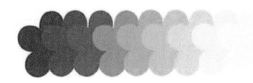

图 2-22　明度渐变

3. 纯度

纯度指色彩的鲜艳程度，也叫饱和度。原色是纯度最高的色彩；颜色混合的次数越多纯度越低，反之，纯度越高。原色中混入补色，纯度会立即降低，变灰。物体本身的色彩，也有纯度高低之分，如：西红柿与苹果相比，西红柿的纯度高些，苹果的纯度低些。在某种颜色中加灰色，纯度也会逐渐降低（图 2-23）。

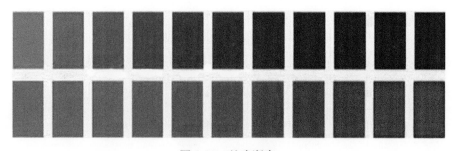

图 2-23　纯度渐变

2.3.3 色彩关系（图2-24）

同类色——色环30°为同类色。

邻近色——色环60°为邻近色。

对比色——色环120°为对比色。

互补色——色环180°为互补色。

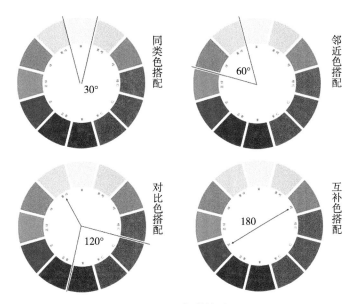

图2-24 色彩关系

2.3.4 色彩属性（图2-25）

色彩的冷暖倾向称为色彩属性。

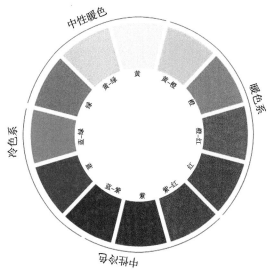

图2-25 色彩属性

1. 冷色

青蓝色系列通常为冷色系，如普蓝、湖蓝、钴蓝、群青等。

2. 暖色

红黄系列通常为暖色系，如大红、桔红、中黄、橘黄等。

色彩的冷暖不是绝对的，而是相对的。如：大红与桔红相比，大红偏冷些；湖蓝与群青相比，湖蓝偏暖些。色彩的冷暖属性，要根据色彩的环境和色彩与色彩之间的对比才能准确判断。

2.3.5　色彩的生理与心理功能

1. 生理功能

1）色彩具有膨胀和收缩感，相同尺寸的色块，不同色彩会有大小不一的感觉（图2-26）。

2）色彩具有远近距离感。图2-27中的线条为等量面积，但是，暖色有向前的感觉，而冷色有退后的感觉，仿佛不在一个平面空间内。

2. 心理功能

色彩心理功能是指色彩对人心理感应的影响。如：红色给人热烈的感觉，白色给人纯洁的感觉，蓝色给人清凉的感觉，绿色给人环保舒适的感觉，紫色代表高贵，黑色代表神秘。

色彩对人心理的作用是明显而强烈的，我们居住的环境、交通、商业社区等都离不开色彩的提示与指引。冷饮店的用色一定要选冷色系，办公环境一定不能选用太多热烈的颜色，而应该多选用冷灰色系，安静又理智。曾经有人做过一个色彩实验，将一个人放置在一个完全为红色的房子里，几天以后这个人的性情变得暴躁而不安。这就是色彩对人心理的作用。积极利用色彩心理功能，会给人类环境带来方便与美好。

图2-26　色彩膨胀和收缩感

图2-27　色彩距离感

第二部分
水色技法

题记：

　　水能载色，亦能覆色。色与水相辅相成，水与色高度契合。一幅好的水色画作，只有在掌握水色技法的基础上才能完成。

第三章　水粉色技法

学习目标

了解水与粉色的性能，掌握水粉色绘制的基本技艺。

学习重点

水粉静物画技法（3.3）；水粉风景画技法（3.4）；水粉抽象表现（3.5）。

3.1　水粉色的常规技法

3.1.1　水与色

1. 水

水，既是颜色的媒介、稀释剂，又是粉画的灵魂。粉色无水，则不能行笔，不能灵动，不能深刻。

对于粉画者来说，水更是调控颜色、用笔和色层薄厚变化的关键。恰当地用水可以使画面有流畅、滋润、浑厚的效果；过多地用水则会减少色度，引起水渍、污点和水色淤积；而用水不足又会使颜色干枯、粘厚，难于用笔。通常用水以能流畅地用笔、盖住底色为宜。在画暗处、虚处和远处时，一般可适当地多用水，以增强其虚远和透明感。从作画方法来说，在开始时用水要多些，使色层较薄，便于再往上着色，深入细节时水分又要收敛，便于用笔的精细与准确。在作画过程中，水要保持洁净，尤其是画色彩鲜明的部位时。

2. 色

粉画的色，带有很强的粉质成分。它是由研得很细的矿物性颜料粉末或植物性沉淀色，结合胶剂（主要是薄树胶）以及一定数量的白色颜料共同混合而成的，绘画时，用水加以调试，成为水粉画颜料，因其含有很大的粉质特点，被称为粉色。粉色的优点是色泽鲜明、艳丽和柔润，不透明，遮盖力和黏着性较强（图 3-1 和图 3-2）。缺点是颜色干湿有变化，色彩不容易衔接细腻。

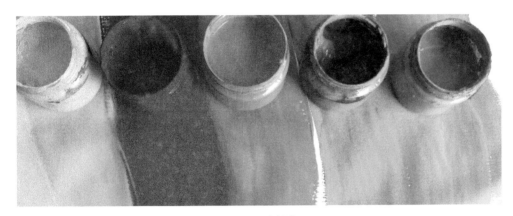

图 3-1　水粉色

图 3-2　水与粉质颜料

用粉色结合水来作的画称为水粉画。水粉画无论在国内还是国外，都已有悠久的历史。我国古代著名的敦煌壁画，就是一种水加色粉的壁画。在西方，胶彩画、湿壁画和蛋粉画也都可以说是水粉画。我国现代时期，水粉画得到了迅速的发展和普及，广泛用于进行各类绘画创作、工艺美术和舞台美术设计等。初学者往往从水粉画入手学习水彩画。各美术院校把水粉画列为色彩基础课，在入学考试中水粉画是重要的测试科目之一，也是绘画爱好者色彩基础入门的训练手段之一。

粉色，从装潢上分，有管装、瓶装和纸盒装（干粉质的）三种（图3-3和图3-4）。管装又有散装和盒装之分，可根据需要选用。一般做写生练习备有十多种颜色就够用了，通常备用十二色盒装的水粉画颜料（由于白色使用较多，因此需要多备数支散装的白色）。管装颜色携带、使用都较方便，在使用时要注意管内胶水往往集中于管口，在开管前最好加以摇动，让胶水和颜料混合后再切开封口使用。瓶装颜色往往会下沉，胶水与色分离，打开后要摇均匀才好使用。

图 3-3

图 3-4

图 3-3　管装颜料
图 3-4　盒装颜料

颜料常用调色盒来储装，选用颜色时一目了然。一般可采用商店出售的塑料调色盒，使用、携带都很方便。画大幅作品时，可以利用日常的搪瓷盘、瓷盆、玻璃片和三合板等来调色，以适应用色量大的要求。

在调色盒储色格上挤颜色时，应按一定的次序排列，不要乱置，不要经常变换。其排列次序，一般由暖色至冷色，由浅色至深色，白色位于暖色一边，或反之。另一种排列的次序是白色位于中间，一边是暖色，另一边是冷色。这样按一定次序放置颜色可以养成良好的习惯，冷、暖色分明，便于选择颜色和作画（图3-5和图3-6）。

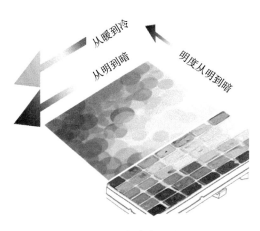

图 3-5 **调色盒色彩关系**

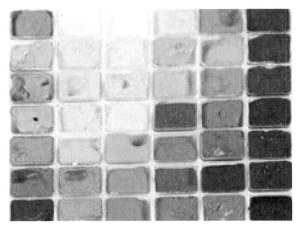

图 3-6 **调色盒色彩排列**

调色盒上的颜色要注意保持湿润，防止干硬浪费。办法是在当天画完后在颜色上滴一些清水，并把调色盒盖紧，放在阴凉处。此外，也可用一块塑料海绵浸湿后盖放在储色格上。

3.1.2 纸笔

1. 纸

水粉画用纸不像水彩画、油画那样要求严格，但是一般不要选用太薄的纸。除了用专用的水粉画纸外，一般选择质地比较结实、表面不过分光滑和纸面白色或浅色的为好。例如国产的水彩画纸、图画纸、制图纸、白报纸和卡纸等。质地太薄（一上色便会皱褶不平）、吸水性太强、表面太光滑和太不平整的纸不宜作水粉画。普通白报纸等一般不宜作水粉画（裱糊在平板上时除外）。此外，还有用宣纸作水粉画的，那是为了取得一种特殊的效果，初学时不宜采用。

尺寸较大的创作或进行长期写生作业时，无论用何种纸都应把纸托裱在画板上再画为好。这样做纸面非常平整，不会因修改及纸面的皱褶而影响形象的刻画。

裱纸的方法，一般分为两种：一种方法是先用清水轻轻刷湿画纸的背面，平贴在画板上，再用纸条（要结实的为好，如牛皮纸）涂上浆糊后，把画纸四周贴封在画板上，让其阴干。纸湿时，纸面可能稍有皱纹，不必担心，干后便会平整（浆糊要粘紧，不然干后容易裂开）。画完后，可用小刀或刀片把四周纸条切开，然后掀起。另一种方法是用清水轻轻刷湿画纸的正面，画纸背面的四周涂上浆糊，平贴于画板上，粘紧，让其阴干。画完后同样用小刀或刀片把四周切开。

大幅或需要更换的画幅，如街头宣传画、广告和布景等，多画在布上。白扣布和亚麻布等都可以用作画布，画前也要像绷油画布一样绷紧在画框上。画幅更换时，画布可拆下经泡洗后重用。张挂在室外的画幅，为了防雨，画完干燥后可在画面上刷上一层清漆，或其他透明易干的防护剂。

2. 画笔

水粉画对画笔的要求比较灵活，一般使用的有羊毫或狼毫笔，还有纤维笔。羊毫笔柔软，宣存颜色和水分较多，易于湿画。狼毫笔比羊毫笔略挺一些，宣存颜色和水分比较恰当，是初学者常选择的。纤维笔比较硬，笔触明显，熟练技法后可以选用，不建议初学者选用。水粉画的用笔还有油画笔、水彩画笔、毛笔、化妆笔和底纹笔（板刷）等，画幅特大的也可用油漆刷子。一般以笔毛不太硬、柔软而又有弹性的为好。狼毫油画笔、化妆笔（多为狼毫、狸毫笔）也适合用来作水粉画。毛笔适合作勾、点之用，可用来画线和细部。在选购画笔时，可以隔号购买，一般有三五支大小不等的画笔（如三支油画笔和一两支毛笔或水彩笔）就够用了（图3-7）。

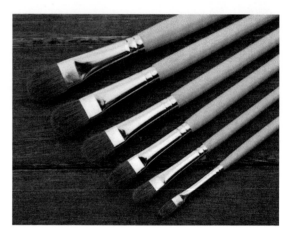

图 3-7　水粉画用笔

此外，还有用油画刀、自制竹刀（用竹片削成）、滚筒和喷枪等工具作画的，这和用宣纸作水粉画一样，都是为了获得特异的画面效果，初学者不宜过早仿效。

3.1.3　基本技法

1. 笔法

由于各种类型的笔都可以用来作水粉画，因此水粉画的用笔技巧多种多样，并且在借鉴油画、国画和水彩画笔法的过程中不断加以发展。水粉画中常见的笔法包括平笔法、散涂法、厚涂法和点彩法等。

（1）平笔法　笔迹隐蔽，画面色层平整（图3-8和图3-9）。

（2）散涂法　笔迹显露，但色层厚薄变化不显著（图3-10）。

（3）厚涂法　色层重叠，用色较厚，厚薄相间（图3-11）。

（4）点彩法　利用光色的空间、初觉混合原理，用密集的小笔触（色点）塑造形象（图3-12）。

此外，水粉画也吸收了油画的刀画技法。可用油画刀作画，也可用自制竹刀作画。水粉画在吸收其他画种的用笔技法时，必须从水粉画的特点、性能出发，目的是丰富水粉画的技法，增强水粉画的表现力。一般在画虚处、远处和暗部、阴影时，笔触要模糊些、平些，颜色薄一些，以增强虚远感；而在画近处、实处和亮部时，笔触则要显露些，颜色要厚一些，以增强其结实、突出、明晰的效果。当然这些都需要从整幅画的处理意图出发，运用不同的笔法。笔触也有一个整体性的问题，一幅画的用笔要有变化而统一，形成一种节奏感（图3-13）。

图 3-8　平笔法（一）

图 3-9　平笔法（二）

图 3-10　散涂法

图 3-8		
	图 3-9	图 3-10
		图 3-13
图 3-11	图 3-12	

图 3-11　厚涂法

图 3-12　点彩法

图 3-13　笔触

用笔与色在纸面上运动，出现笔痕，即为笔触。一般通过画面中的笔触可以看出画家大致的作画顺序和塑造对象的方法。用笔不是目的，是一种表现手段，许多画家的笔法是有所区别的，有的大笔纵横，有的小笔点绘。哪一种笔法好，怎样用笔才对，应该从表现对象的目的着眼，根据不同物象的不同结构、不同质感和作者的不同感受来判断。要从表现对象出发，为表现形体结构和色彩，灵活运用涂、摆、点、勾、堆、扫等笔法进行描绘。

2. 颜色衔接

由于水粉画颜色干得较快，干湿变化显著，又加之用水，颜色会在画面上流动、渗化，容易产生水渍，因此熟练地掌握好衔接技巧，对于画好水粉画非常重要。水粉画的衔接主要可以分为湿接、拼接和压接三种。

（1）湿接　湿接大致有以下几种做法：邻接的色块趁前一块色尚未干时接上第二、三块颜色；两块相邻的颜色碰接上；一块颜色中趁湿点入其他颜色，使其渗化；用笔在两个未干颜色之间扫一下，使两个色彩自然衔接（图 3-14 和图 3-15）。

图 3-14　湿接（一）　　　　　　　　图 3-15　湿接（二）

（2）拼接　拼接就是当两块颜色过渡有些硬时，取一块在中间起衔接性的颜色，并置于两色之间，使这部分颜色自然过渡的衔接方法（图 3-16~ 图 3-18）。

图 3-16　拼接（一）　　　　图 3-17　拼接（二）　　　　图 3-18　拼接（三）

（3）压接　压接就是相邻的色块（形体的转折或不同的物体）中，前一块色画得稍大于应有的形，第二、三个色块成一种节奏感时，为防止缺乏整体处理意图的凌乱用笔，在衔接时把后一个色块压放在前一块色上，压出前一块色应有的形的方法。进行压接时，要

注意颜色（压接上去的颜色）的盖色力和黏着性，一般来说压上去的色块要比已画的色块稍厚一些（图3-19、图3-20）

图 3-19　压接（一）　　　　　　　　　图 3-20　压接（二）

3. 色层与覆盖

覆盖就是在已画的色层上再画一层或数层颜色。覆盖的主要作用可以概括为两点：一是使画面色层重叠，厚薄有变化，是塑造形象的一种技法；二是一种修改方法。水粉画颜色的盖色力是比较强的，但又各有差异，加上作画时调用清水，覆盖时掌握不好就容易使底色（被覆盖的色层）泛起，产生水渍，造成色彩污浊。有时又故意用很薄的颜色覆盖，让底层色透露出来。这些具体效果都不容易估计，所以要掌握好覆盖技巧也并非易事，需要慢慢体验。

4. 湿画法与干画法

湿画法，色彩的衔接比较自然，从明到暗要过渡圆润、恰当。

①利用湿画，使明色与暗色、此色与彼色，由于水的作用交互渗化，这样效果会自然而柔润。一遍不行，可照此方法再画一遍。

②在两色之间用中间明度的颜色画上去，虽有明显笔痕，但远看过渡自然。

③两色衔接生硬之处，可用其中一色在邻接处干扫几下，增加过渡的色阶；也可用笔蘸少量清水在生硬之处轻扫几下，使两色衔接处从明度或色彩方面揉出过渡层次，转折更加自然。

干画法在水粉画中一般是指厚涂重叠的方法。此法可以反复地画，一遍不行再画一遍，表现对象比较充分、深刻，也易于初学者掌握。这种厚画的画面，类似油画的效果，有浑厚之感。

湿画法是以薄画为主，发挥水色渗化的效果，着色遍数不宜多，甚至白色部分可以空出白纸，具有水彩画湿润流动的意趣。当然，一些局部加厚也是可以的，干湿结合会增强表现力。

干湿变化是水粉颜料的特性之一。将颜色涂在画纸上，湿时感觉比较恰当，干后才会发现变淡、变灰一些。不了解这一特性往往会使着色比较被动。掌握这一特性，事先预计干后的效果，可避免后加之色成为不协调的"补丁"。作画时，应从薄到厚进行着色。先厚画再薄涂，干湿变化大；先薄画，逐步减少用水画厚，干湿变化不明显，较易掌握。修改画面时适合厚涂，也可在要修改的周围涂一点清水，修改的部分干后就会自然统一。

5. 白色的使用

水粉画调色时，白色的使用非常重要，用的比一般颜色比例要多。调用白色的主要作用是增强色彩的明度，降低色彩的纯度。在画近处、实处和高光处时，多调用白色，有利于增强形体的塑造，使其鲜明、结实和突出。关于调色、水和白色的使用，还需要和用笔以及整个画面色彩的干湿、厚薄处理结合起来考虑，要从表现不同对象的需要出发，做到有变化而统一。初学时要注意避免两种倾向：一种是过多地用水，不敢用鲜明厚实的色彩来塑造形象，造成画面缺乏色彩对比，形象单薄；另一种是过多地使用白色，不懂得恰当地用水，而使画面"粉气"、滞闷。

3.2　水粉色的特殊技法

对于粉色与水融合与分离的特点，可以探讨性地进行非常规性的特殊效果表现。特殊效果可以通过材料和工具进行探索。

1. 堆积

利用粉色的厚重，直接用颜色在画面上堆积，笔法自由。操作时可以选择同类色系或对比色系，根据想表达的倾向选择颜色，这种特异性的效果使画面丰满、色彩浓郁（图3-21 和图 3-22）。

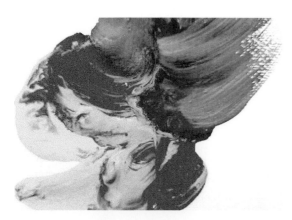

图 3-21　堆积（一）

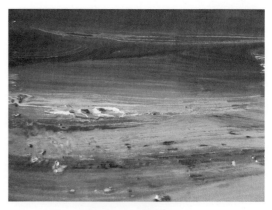

图 3-22　堆积（二）

2. 刀刮

刀刮是用画刀来操作的一种技法，画刀与颜色之间会因手的力度、刀的方向、轨迹不同而产生极具厚重风格的效果（图 3-23 和图 3-24）。

图 3-23　刀刮（一）

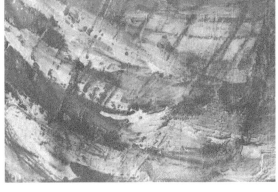

图 3-24　刀刮（二）

3. 流淌

将粉色颜料与油同时放入水中，色与油会在水中自然流动。将画纸平铺于水面，揭开后，画纸上会有色彩自然交汇融合流动的画面，（图 3-25）。另一种方法就是直接用水和色的分离与聚合进行高低位流淌（图 3-26）。

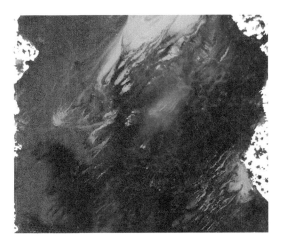

图 3-25 ┐
─────┤ 图 3-26

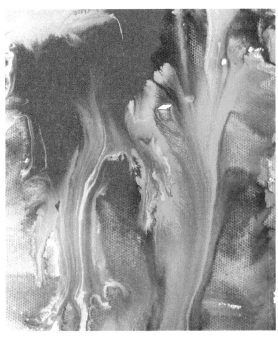

图 3-25　流淌（一）

图 3-26　流淌（二）

4. 对印

将粉色颜料堆积在一张画纸上，根据自己的表达倾向选择颜色，然后滴入几滴水在其中，再拿出一张纸，与其对压，揭开后，画面自然形成奇异效果。可折叠对印，也可单张对印（图 3-27 和图 3-28）。

5. 肌理

利用任何工具在画面上操作，不同工具会产生不同肌理，其效果惟妙惟肖（图 3-29）。

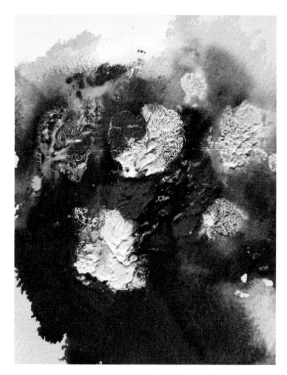

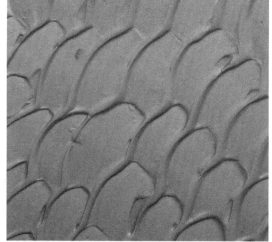

图 3-27　对印（一）

图 3-28　对印（二）

图 3-29　肌理

3.3　水粉静物画技法

静物画是写实色彩入门的基本训练手段，因描绘对象处于静止状态，初学者比较容易观察和描绘，因而受初学者推崇。

3.3.1　整体观察

想要画好一幅静物画，首先要有正确的观察方法。方法得当才会胸有成竹。

任何物体的色彩都不是孤立存在的，认识色彩唯一正确的观察方法就是整体观察、互相比较，分析和发现色彩的大关系。整体观察是为了把握和控制画面的基本色调和大的色彩关系，而比较是整体观察的深化，是认识客观对象的第一要素，有比较才有鉴别。只有通过对物体间的明度、冷暖、色相等进行反复比较，分辨色彩倾向，寻找色彩之间的微妙变化和差异，才能掌握对象诸种因素的正确关系。

色调是指各种颜色不同的物体所构成的色彩在明度、冷暖、色相等方面的总倾向，也指一幅画的主要特征，大的色彩效果，是一幅画的总体面貌。色调之间的比较，目的是确定色调的明度、冷暖和色相的倾向，使描绘内容有一定的气氛特征，统一本来彼此不协调的色彩。色调起着色彩的支配作用，色调不统一时画面会产生紊乱。因此，作画时首先要看到一个整体的、和谐的大小色块所组成的总的色调特征，其次把对象、光源、环境作为一个统一的整体，全面观察比较，在整体比较中捕捉色彩。如早上的景物，受光面在阳光色的暖调之中，暗面受天光影响而统一于冷调之中。当冷暖调不明确或较乱时，色调也不统一。

1. 对比明度

色彩的明暗差别（即深浅变化）称为明度。在比较明度时要把重要的颜色找出，再把亮的颜色找出，然后由深到浅排列，在画中建立一个次序，同时根据对客观对象的认识与理解，把握住大的黑白灰关系，将对象的层次进行概括和对比，使画面效果丰富多彩。画面若缺乏深色或浅色，就会显灰，层次没有概括或过多会失去对象本质的真实感。

2. 对比冷暖

冷色与暖色是人们的生理感觉和感情联想。色彩的冷暖是互为条件，互相依存的，两种色彩相比较是决定冷暖的主要依据。一般情况下，暖色光使物体受光部分色彩变暖，而背光部分呈现其补色的冷色倾向；冷色光使物体受光部分色彩变冷而背光部分呈现其补色的暖色倾向。感觉中偏红的为暖，偏蓝的为冷。

3. 对比色相

色相是颜色的相貌。只有在明度相同、冷暖难分的情况下，才用色相来比较。

3.3.2　把握空间色彩

把握色彩靠感觉，要正确认识和理解色彩与空间的关系才能解决本质问题。由于色光波的散射程度不同，光波的长短也不同，色彩在空间的传递中也产生变化。空间距离近的，物体轮廓清晰，明暗色调差别大；空间距离远的，物体轮廓模糊，明暗色调差别小，物体明暗面层次不清且色调统一。此外，由于空气和其他空间因素的影响，不同距离的物体，

其色彩的纯度和冷暖也会发生变化，距作画者越远的色彩越灰或越冷。由此可见，空间色彩的基本规律是近暖远冷，近纯远灰，近鲜明、远模糊，近对比强、远对比弱。利用色彩与空间的关系，可以在二维空间表达出具有长、宽、深的三维空间。

色彩与形体是绘画的重要因素，它们是互相依存不可分割的统一体，正是形与色产生的形象使我们获得了艺术的享受。形体的色彩主要来自构成色彩关系的三方面，即光源色、固有色、环境色（图 3-30）。

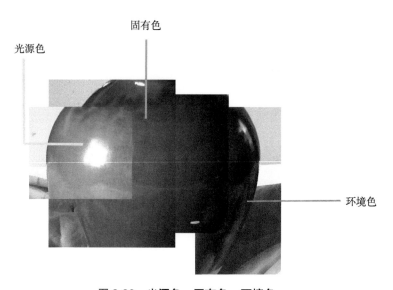

图 3-30　光源色、固有色、环境色

1. 光源色

光源色是由于光波的长短不同而形成的不同颜色。光源色是光自身的色彩倾向，它影响物体的色彩。自然界中，正是由于光源色的差别及其变化，物体的色彩才会变得丰富多彩。

2. 固有色

固有色是受光物体对光源色的色彩吸收与反射作用形成的。由于各种物体吸收与反射色光的性质不同，因此在人们的视觉上会形成不同的颜色，我们称物体上所呈现的颜色为固有色。"固有色"是一个不准的概念，世上本无"固有色"。因为物体的色彩是受光限制的，物体本身并不呈现恒定的色彩，人们所说的"固有色"是在比较柔和的日光下呈现的色彩印象，随着光源色和周围物体色彩的变化而变化，因此，"固有色"不会是固定不变的。尽管现代物理一再证明固有色是不存在的，但为了研究方便和便于常人的观察习惯，还是把光源色和物体的固有色作为分别的概念来研究。作为一种假设，固有色有存在的必要和价值，它不仅适应于人们的直观与习惯，而且方便人们对物体的色彩进行观察、分析和研究。如果没有这种假设，物体的色彩就难以描述。世界上任何物体都是处在具体环境

之中而不是孤立存在的，色彩也不例外。

3. 环境色

环境色是由于色彩的反射作用，造成同一空间物体的色彩相互影响而形成的。环境色是一个非常重要的概念，它强调被描绘的物体受周围环境色彩的反射光影响，所呈现出的色彩与光源的照射分不开，具有客观真实的视觉感觉。因此，在同一场景的不同物体上，通过吸收与反射，相互都会受到不同程度的色光影响。

光源色、固有色和环境色三者有主有次、相互制约，形成和谐统一的色彩整体。色彩写生中要强化色彩的可变意识，正确认识和把握三者在描绘物象上的相互关系，防止过分强调物体的色彩变化而忽视形体。

3.3.3　整体表现

表现方法的一个根本原则是：整体—局部—整体。无论是方法步骤的设立，还是表现中的塑造过程，都应严格遵守这一原则。作画步骤应是从整体开始，到整体结束，局部调整也应是整体—局部—整体不断反复，不断深入。首先控制画面的基本色调，把一组静物的背景与主体、一处风景的天空远景与近景等概括归纳为几大色块，抓住对象的总体感觉，构成调子的色彩因素，由浅到深，用大笔比较迅速地将大的色彩关系画出来。其次调整修改，深入刻画，通过比较找出较为细微的变化，找出局部在整体中应处的位置，并始终以整体调子和冷暖、明暗关系来检查反光和环境光对色调的影响，又以大的色彩关系去衡量局部细节的准确度，再提炼概括。整体的观察和表现始终贯穿于作画的全过程，任何时候停下作业，画面的整体关系都应是完整的，而不能让局部明显地、孤立地跳出画面，从始至终都要在整体的大关系中表现对象，直至完成。

1. 先色后形

这种表现方法有利于提高对色彩的概括能力。在理解色光的基础上确定轮廓后，短时间内迅速抓住某一物体或某一景物的色彩大关系和调子特点，完全排除细节描绘，将对象复杂的色彩和形态归纳为色块，以不同色块的明度、冷暖、面积对比构成色调，并处理好中心色彩和其他颜色的关系，组成统一的色调，以表达一定的主题和内容。

2. 对比调和

对比是绘画中的一种表现手段，没有对比就没有表现力。在写生中可通过对比来突出形象，加强画面主题的表达效果，同时也可通过各种色彩对比不定期激活画面的色彩，加强空间、距离、体积等画面效果。常用的对比方法有冷暖、明度、纯度等。而调和与对比恰是矛盾的。调和的方法有主导色同邻近色、光源色、对比色的调和。对比给人以强烈的感觉，调和则给人以协调统一的感觉，两者是对立的统一，应用时应根据主题、内容和画面效果有所侧重。在色彩写生中，强调对比时，要注意调和，反之也一样，因为色彩在空

间中有一定的倾向性，单纯的中间状态是不大可能存在的。利用这一矛盾，可以使画面产生生动而真实的变化统一效果。

3.3.4 静物画写生步骤

1. 单体训练

选择一个水果，进行单体训练。

1）用线条画出苹果轮廓，用单色将苹果的暗部和投影表现出来，也就是苹果的明暗素描关系（图3-31）。

2）从最暗部位明暗交界开始上色（图3-32）。

3）由暗向两部过渡，注意色彩的衔接（图3-33）。

4）待亮部画好后，再回来将暗部反光画出。反光处有少许环境色，一定要表现出来（图3-34）。

5）将背景色画出（图3-35）。

6）最后调整，暗部加深，亮部高光画出（图3-36）。

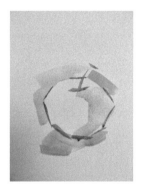 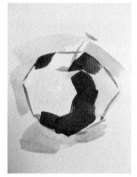 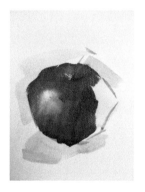 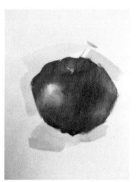

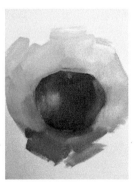 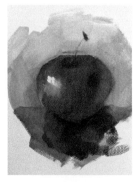

图 3-31	图 3-32	图 3-33	图 3-34
图 3-35	图 3-36		

图 3-31　单体训练步骤图（一）

图 3-32　单体训练步骤图（二）

图 3-33　单体训练步骤图（三）

图 3-34　单体训练步骤图（四）

图 3-35　单体训练步骤图（五）

图 3-36　单体训练步骤图（六）

2.静物画步骤

摆放一组简单实物静物，不用过于复杂，易于初学者把握就好（图3-37）。

1）起稿开始像画素描一样，先用单色定位置和比例，根据静物的色调，用赭褐或群青色定单色稿皆可。薄薄地略示明暗，为下一步着色作铺垫（图3-38和图3-39）。

2）铺大色调，从后面空间画起，由后及前（图3-40和图3-41）。

3）在大关系比较正确的基础上，进一步进行具体塑造，从画面主体物着手，逐个完成。集中画一件物体干湿变化易于掌握，也易于塑造其受光与背光不同面的色彩变化。此时眼睛要随时环视周围，从局部入手，但不能陷入局部，顾此失彼。要看该物体与背景和其他物体的关系，掌握分寸，细节可留下一步刻画。这一遍用色要适当加厚，底色的正确部分可以保留，增加画面的色彩层次（图3-42）。

4）细节刻画时，对琐碎多余的细节固然可省略，但对表现物象特征与质感的重要细节应加强刻画，画龙点睛。细节要综合到整体之中。最后的笔触尤为重要，它将不被覆盖而展示给读者（图3-43）。

5）画面进行最后的调整。具体刻画时容易忘记整体，在接近完成的时候，恢复一下第一印象，检查一下画面：在深入刻画时是否有些地方破坏了整体，局部和细节的色彩有没有"跳出"画面，还有没有其他毛病。检查后，调整、修改、加工。错误之处，如画得太厚，要洗掉再画，直至完成。形体遮盖了的补回来，过暗的地方提亮，过亮的地方进行减亮处理，任何局部过分突出时都必须服从整体而加以调整（图3-44）。

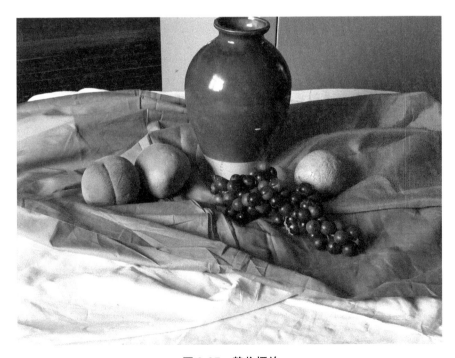

图 3-37 静物摆放

 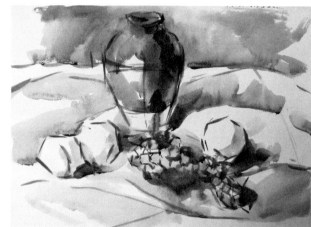

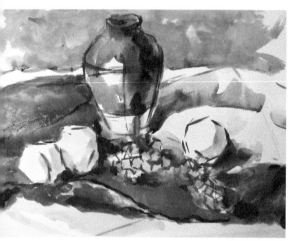 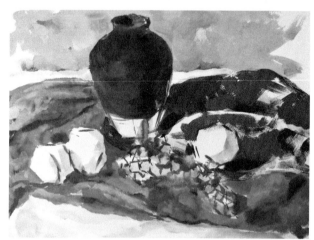

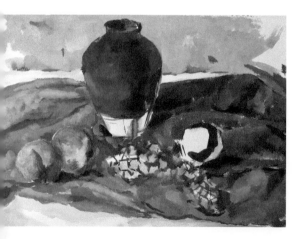 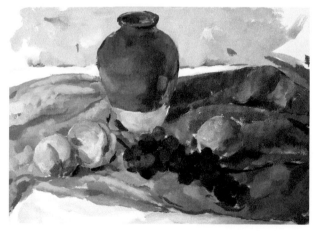

图 3-38	图 3-39
图 3-40	图 3-41
图 3-42	图 3-43

图 3-38　静物写生步骤图（一）　　图 3-39　静物写生步骤图（二）

图 3-40　静物写生步骤图（三）　　图 3-41　静物写生步骤图（四）

图 3-42　静物写生步骤图（五）　　图 3-43　静物写生步骤图（六）

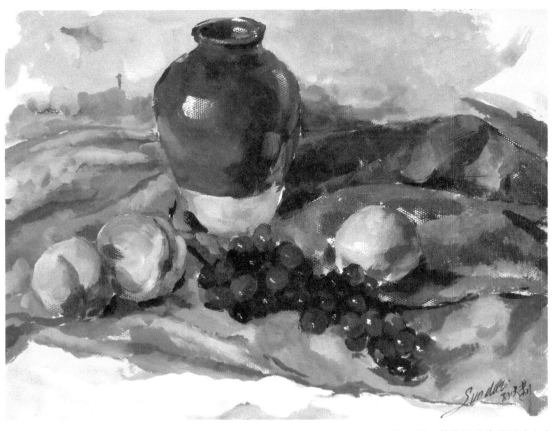

图 3-44　静物写生步骤图（七）

水粉静物：
苹果和梨

水粉静物：罐子、
苹果和葡萄

水粉静物：苹果
和梨（快进版）

水粉静物：瓶子、
罐子和水果

3.4　水粉风景画技法

3.4.1　选景与构图

自然是一个无限宽阔的空间，要从中选定一个美丽的景色来作画，并非一件容易的事。选择一处心仪的风景，需要懂得选景和构图。

名山大川、乡村风光、海岛渔村、山地丘陵、溪谷田野、园林花圃、森林草原等场景，纷繁多样，选择什么样的景物进行描绘，要看你想表达什么。你选择的这一处风景，你是否能够表现好，或者你有没有想表现它的强烈欲望？这一处风景能不能激起你的绘制激情？如果答案是肯定的，那么，你就可以尽情地表达。

选景的具体方法有多种，这里介绍两种简便的方法。第一种，将两手的大拇指和食指伸成直角，然后上下相对，组成一个长方框，这样对着风景移动，移动到想要的风景处就可以停了，这就是你要表达的风景范围，也是你的构图（图 3-45）。第二种，可以在一张纸上开一个方形的窗户，对着风景移动，景物会在框里慢慢移动，你就可以在框内看见你想要表达的景致了。

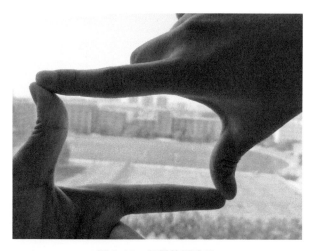

图 3-45　风景构图方法

关于构图，无论选择什么类型的景观，都要选择带有空间纵深的画面进行构图，也就是有景深。构图一定要层次分明，远、中、近景都要具备，才会产生效果。

3.4.2　风景画技法

自然界的各种景物，由于透视关系，形体会产生变化，即近大远小的距离缩减现象。要理解这一变化规律，必须懂得透视的基本原理。在风景写生中，描绘建筑物、江河、道路这类景物，如不能符合透视变化规律，建筑物就会歪斜不正，江河、道路也不能平卧在

地面伸向远方。

1. 水的表现

海洋、湖泊、江河、池塘等在风景画中经常出现。水有流动、不透明的，有静止、透明的。一般而言，清澈的水，它的固有色总是带冷调。在写生时，观察水色与天色的关系十分重要。天色亮还是水色亮（即色彩的明度关系），天色冷还是水色冷（即色彩的色性关系）。此外还要注意天色和水色的纯度差异等。在水处于静止或波动的状况下，其色彩会产生变化，波动的水色明度比静止时要暗。平静水面的远近水色，也具有不同的明度与冷暖。这细微的区别，对表现水面的平远和空间深度有重要作用。表现水色的笔法，要根据水面的特点而定。平静的水，主要用横向的平衡笔法，色彩要柔和协调；有波浪的水，根据波浪的大小，可用横向的短笔触或点来表现水的跃动，色彩可采用并列的方法。不论是什么状况的水面，都要注意天色对水色的影响而产生的色调变化，如天上的云彩、霞光，都可以在水中倒映出来。

平静的水面常会出现一条水平的明亮反光，称为水波纹，以表现水面的平远。画这条反光，颜色干湿要适度，用笔要干脆利落（图3-46~图3-48）

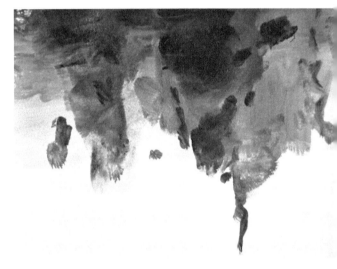

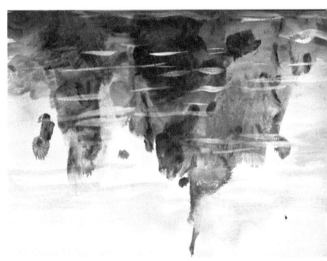

图 3-46
图 3-47
图 3-48

图 3-46　水面步骤图（一）

图 3-47　水面步骤图（二）

图 3-48　水面步骤图（三）

2. 天的表现

大多数风景画面，都会画到天空。天在画幅中会带来舒展、深远、空旷的效果。随着环境、气候、时间和光线的不同，天上的云彩和天色也千变万化，可以说画中天色相同的情况极为少见。在晴天，蓝、青等色是画天色不可少的颜料，需要经过调配，使其符合实际情况。但是，接近地面或远山的天色，总带有偏暖的紫灰色倾向，所以天色在大多情况下是上冷下暖，上暗下明。天色与地面相接连的景物色彩有关，天色常常在互相对比中，产生补色关系。如在晴天，绿树丛后面的天色，会增添绿的对比色——红的色素，使蓝天倾向于紫灰。认识并描绘出这种对比中产生的色彩倾向，可以加强色彩效果，使画面更加丰富生动。

天色有时要画得单纯，有时可以画得丰富，这取决于风景的气候色调和画面整体效果的表现需要。

除了万里晴空之外，云彩是天空构图中不能不考虑的因素。云的形状、色彩变化丰富，美丽而有情调，不同季节、气候、时间、光线的条件下，云彩各有不同的特点。云彩有动态与静态，有厚有薄，有远近透视，有平面立体等变化。云的色彩，虽然大多比较明亮，但与天色或地面相比，也有不同倾向。晨曦与傍晚的霞光，则是五彩缤纷，灿烂夺目。因此，云彩可以给人们清淡、浮动、浓重、深沉、单纯、华丽等多种不同的感受。但是，无论如何，云彩不可能具有地面景物那样的充实感。薄云总是轻盈浮动的；只有夏季雷雨前，乌云压顶的云层才是浓重深沉的。所以，在一般的情况下，画云都使用明亮清淡的色调或中间色调，可多加水分，以利于表现云彩的轻柔感。形状较明确的团云，可用厚的色层，用弧形笔法来表现。晴天的白云，不一定是纯白的颜色，它与阳光照射的白墙相比较，反而显得灰暗，但仍应该属于晴朗的天色，这需要从整体上去观察比较，才能认识这一色彩关系。画天、画云，要使用较多的白粉颜料，才能表现出它们的明亮度（图3-49和图3-50）。

图 3-49　天的表现（一）　　　　　　　图 3-50　天的表现（二）

3. 树的表现

　　树的品种繁多，其形体特征和结构也各有不同；由于树龄的不同，树木的形象可谓千姿百态。但是树的整体结构大致相同，树由主干支撑支干，支干向外延伸毛枝，毛枝附着树叶。掌握这个规律后，作画时只要在具体姿态和色彩上寻求变化就可以（图 3-51 和图 3-52）。

图 3-51　树的表现（一）

图 3-52　树的表现（二）

图 3-51

图 3-52

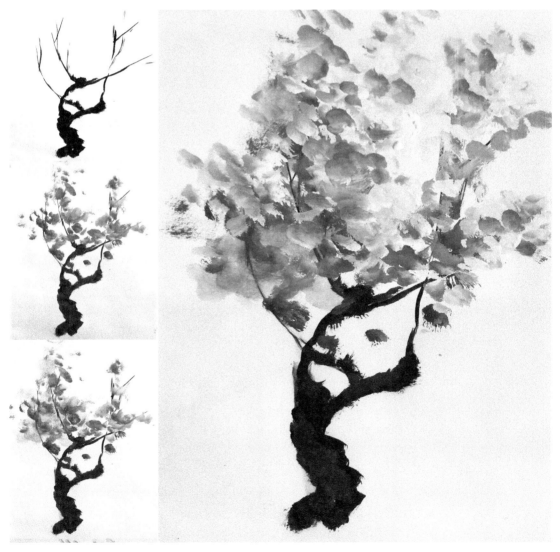

4. 山的表现

风景中的远山处在天与地相交之间。远山在风景构图中虽然不会是主体物，但它常常可以体现空间感，衬托前景，丰富色彩，起到加强主题的作用。在显示出远山形象的风貌和气势中，重视色彩和线条的美感，画面就增强了所绘景色的感染力。

有些远山的山势，线条起伏是十分优美的，它的轮廓是直线与曲线刚柔结合形成的。远山的蓝灰色调十分统一，给人的感觉是优美而庄重。不注意远山山势起伏的美感，就必然会画得概念化，单调乏味，如画成有规律的锯齿形或波浪形。山的脉络应体现出山的结构。画一些不是太深远的山体，要抓住它主要的结构线、面，与外形紧密结合，用色彩的冷暖变化表现出凹凸起伏感，就会使人赏心悦目。

初次作风景写生，往往容易把远山画得过于深暗。其实，只要与近景联系起来相比较，远山大多是明亮的，远近的调子悬殊差异是明显易辨的。远山由于明亮，含白粉色很多，与天色明度接近，常用钴蓝、群青、普蓝等色来调配成冷调子，表现出大地深远的空间。远山的色调十分单纯概括，接近地面处稍带粉气。多层次重叠的远山，要通过比较，区别它们微弱的色彩冷暖倾向，远山与天连接处，色彩的对比状况一般是山色偏冷、天色偏暖、山色稍深、天色偏明。这种冷暖、明度的区别是十分微弱的。在朝阳或夕照投射的远山，产生受光部的暖调和背光部的冷调之间的差别，受光部是光源色，背光部是天光反射色，有补色效果（图 3-53 和图 3-54）。

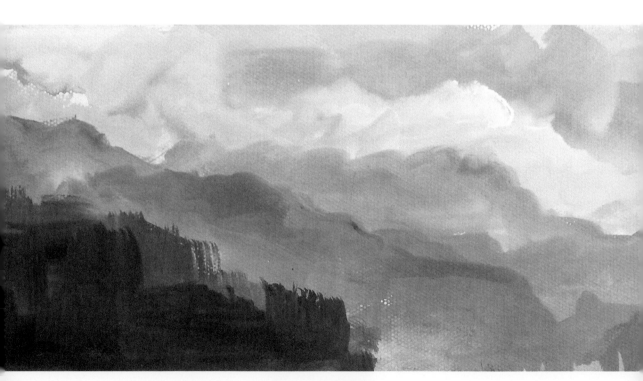

图 3-53　山的表现（一）

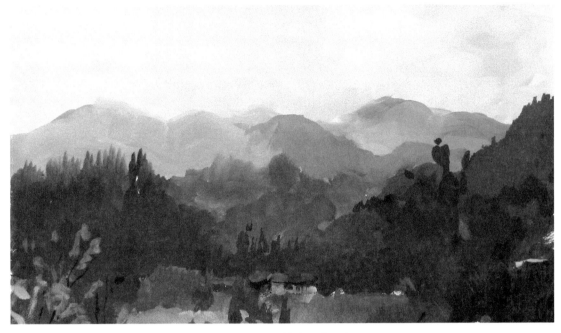

图 3-54　山的表现（二）

5. 风景空间表现

根据景物近、中、远三个空间层次，景物的形体、色彩、明暗调子的视觉感，在互相比较的情况下，可以归纳为以下一些特征。

（1）近景　轮廓与结构关系比较明确，细节也较清楚，形体比较大，体积感强，色彩丰富鲜明，纯度较高，明暗对比强。

（2）中景　与近景相比较，形体轮廓与结构关系减弱，细节模糊，色彩粉质增多，纯度降低，倾向冷调，明暗对比变弱。

（3）远景　景物形体轮廓及结构模糊，色调单纯统一，含更多粉质，偏冷调；明暗对比逐渐减弱，立体感消失，给人以平面的感觉（图3-55）。

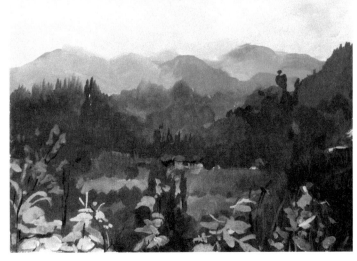

图 3-55　风景空间表现

水粉风景元素

3.4.3 风景画步骤

1）从远景处入手，铺天的颜色，选择色彩为亮色的冷灰系，笔法大气流畅，不能拘泥，同时注意天空中云的变化，用笔时带些笔触与变换的方向，云的感觉就会出来了（图3-56）。

2）衔接处天色与山色的色彩变化，远山的色调不能太浓，因为它还处于冷灰色系中，只区别于明暗的微小变化，远山会比天暗些，但是，空间处理上，天空和远山在一个层面上，都属于远景色层次。所以，远山的轮廓有时不要表现过于清晰才好（图3-57）。

3）中景的原野河流和隐约的建筑，是这幅画的主体，也是视觉焦点，所以，无论是用色的纯度还是笔触力度都要上来，色彩纯度与远景拉开空间，近纯，远灰。要想将景物拉近，用色纯度就要高些，要想将景物推远，就要降低纯度，灰度越高，景物距离就越远（图3-58和图3-59）。

4）近景的细节表现。小树的形态与枝叶，小河的流水波纹与倒影，还有远处的层层建筑，这些都需要将目光从大背景中收回到小聚焦上，发现细节生动之处。但是，即使是细节，也不用过于拘谨地用笔。再近的风景也有一定的空间距离，没有近到眼前，如果过于拘谨地刻画细节，势必会破坏画面的空间感，使之失去流畅与灵动（图3-60）。

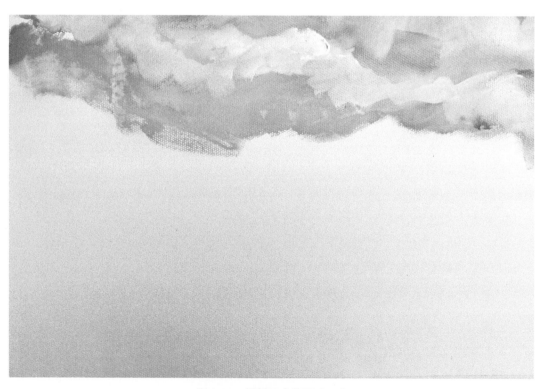

图 3-56　风景画步骤图（一）

图 3-57　风景画步骤图（二）

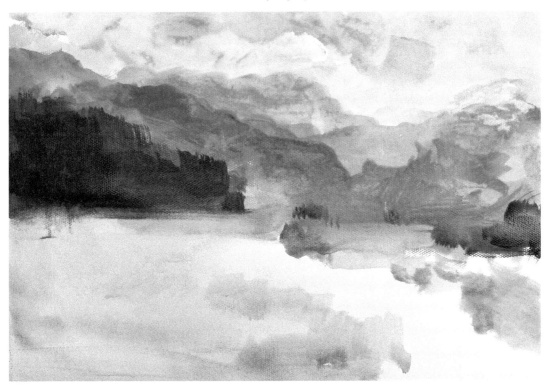

图 3-58　风景画步骤图（三）

5）画面最后整理。将视觉退后，看看整体空间的大感觉，审视一下整个画面，没到位的地方补一补，画过了的地方盖一盖。即使细节再生动，如果跳出整体也要将其抹掉，细节永远要服从于整体（图 3-61 和图 3-62）。

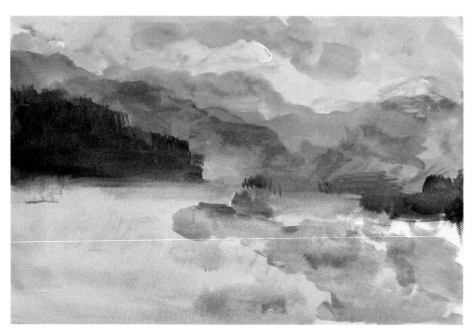

图 3-59　风景画步骤图（四）

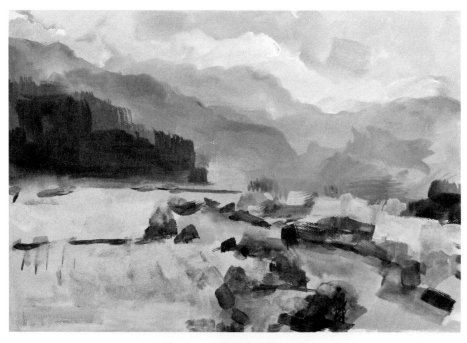

图 3-60　风景画步骤图（五）

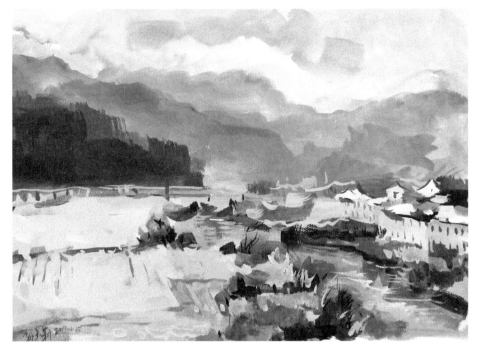

图 3-61　风景画步骤图（六）

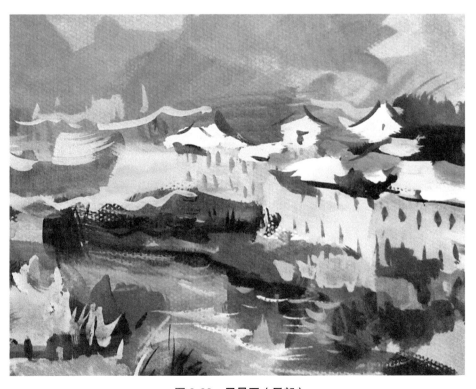

图 3-62　风景画（局部）

水粉风景演示

3.5 水粉抽象表现

与写实技法相比，抽象表现可以更自由、更个性地释放，可以摒弃具象的种种框架束缚，以基本的绘画语言和简单的形式因素创作纯粹的抽象绘画，借以表达某种情绪、意念等精神内容或美感体验（图3-63）。

3.5.1 关于抽象主义

以美国画家波洛克为代表的抽象主义绘画，颠覆了传统的概念语言，画家尽量避免具象在画面中出现，只用单纯的色彩、

图 3-63　抽象表达

线条或符号进行自由组合，从而获得自己都不能预知的奇异效果。这些非具象的符号给每个观众传达的信息都不一样，有些人在画面中看见了童年，有些人在画面里找到初恋的心理唤醒，有些人因此触动内心压抑已久的哀伤……而当观众在画面中感受到这些的时候，会有一种愉悦的成就感，会认同与画家的这种共鸣，尽管这些信息画家在创作作品时并没有特意给予（图3-64和图3-65）。

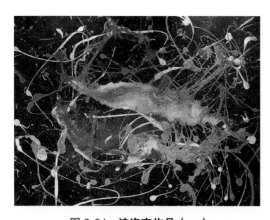

图 3-64　波洛克作品（一）

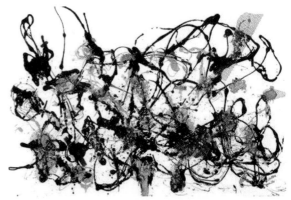

图 3-65　波洛克作品（二）

3.5.2 现代抽象

释放和表达现代抽象的画法有两种：一种是从自然物象出发的抽象，形成与自然物象保持一定联系的抽象艺术形象；另一种是不以自然物象为基础的抽象，创作以纯粹的形式构成。图3-66便体现出作者的用心，把支离破碎的景物通过自己的方式创作出来。

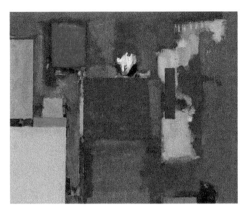

图 3-66　现代抽象

3.5.3　抽象技法表现

由于水粉颜料厚重而鲜明、流淌性好，因此抽象表现比较容易操作。可以直接将水粉特意性表现中介绍的几种技法拿过来进行表现，也可以融合几种技法一起表达。

1. 滴色

选几种不同的颜色，滴到画面上，也可以选同类色、对比色的关系来操作。滴色时注意色与纸的高度，高度越大，下落的水滴就越大（图 3-67）。

2. 洒色

将颜色泼洒在画面上，可以并置，可以遮盖，泼洒时注意保留有效果的地方，注意浓度和水的比例，因为浓度不同，呈现的效果就不同（图 3-68）。

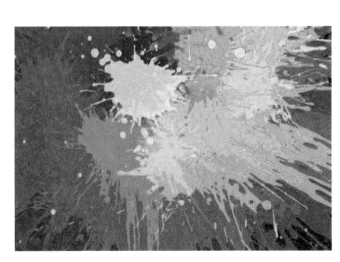

图 3-67　滴色

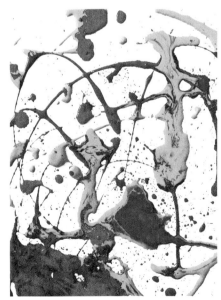

图 3-68　洒色

3. 甩色

将颜色用笔甩在画面上进行操作，力度可以自由控制，轨迹也可自由，遍数越多呈现的空间就越丰富，传达的信息也越丰富（图 3-69）。

4. 对印

将颜料色放置在画纸上，一定要厚堆；滴数滴清水于画面，再用另一张纸压盖在上面，待揭开后，奇迹就出现了。对印的画面很多时候是你想象不到的（图 3-70 和图 3-71）。这种方法还可以折印，就是用一张纸来完成。将颜料放在画纸的一端，然后将纸对折，打开后，就会产生意想不到的效果（图 3-72）。

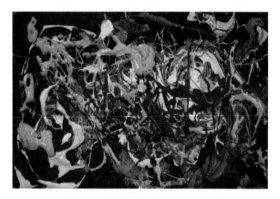

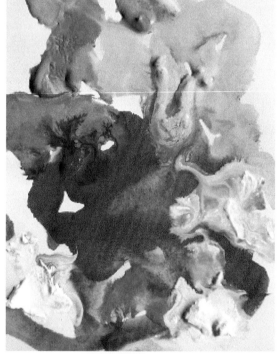

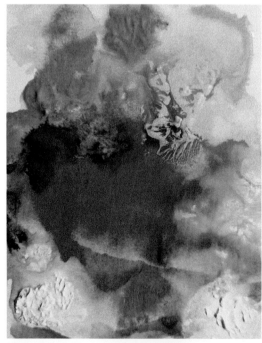

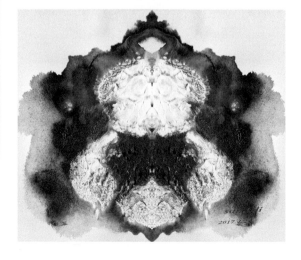

图 3-69　甩色

图 3-70　对印（一）

图 3-71　对印（二）

图 3-72　对印（三）

图 3-69	图 3-70
图 3-71	图 3-72

5. 自由表现

掌握了一些简单的操作技法以后，就可以自由地表现自己想要表现的感受。不用拘泥于某种特定的技法和形式，忠于表达即可（图3-73和图3-74）。

图 3-73 自由表现（一）

图 3-74 自由表现（二）

3.6 水粉装饰表现

3.6.1 粉色的装饰性

如果说用粉色颜料表现写实绘画难度较高，那么在表现平面技法上它就比较占优势了。粉色具有较强的覆盖功能，浓度、厚度又有可调节性，其平涂功能远远好过水彩和水墨，甚至超过油色，因此很多设计的印刷稿和装饰画图案都用粉色。

3.6.2 绘制方法

先确定线描稿，然后设定颜色，选择同类色系或对比色系。设定好颜色后，再将颜色以点的形式先在画的部位上点一下，将画面所有的图案都预先点好色标，然后就可以按色标来绘制了。绘制过程中注意颜色的均匀性和浓度，用水量控制好，水量过多，颜色饱满度会下降，画面色块平行度就不好（图3-75和图3-76）。

图 3-75 装饰表现

作品欣赏（图3-77~图3-81）

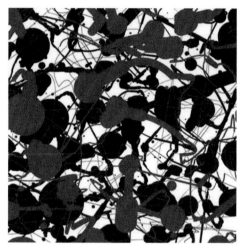

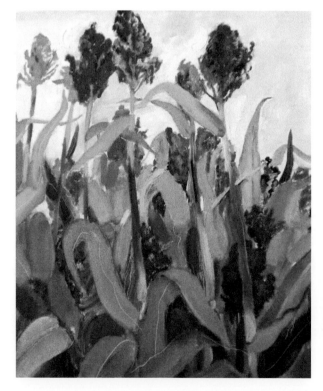

图 3-76	图 3-77
图 3-78	图 3-79

图 3-76　装饰彩绘

图 3-77　《自由的形式》波洛克

图 3-78　《秋实》孙大莉

图 3-79　《桃》孙大莉

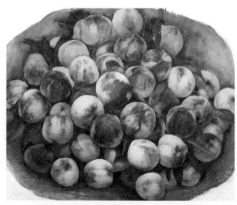

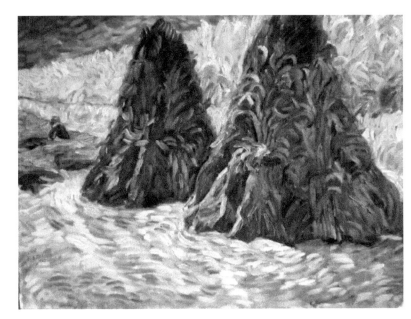

图 3-80

图 3-81

图 3-80

《跳动的色彩》孙大莉

图 3-81 《雪霁》孙大莉

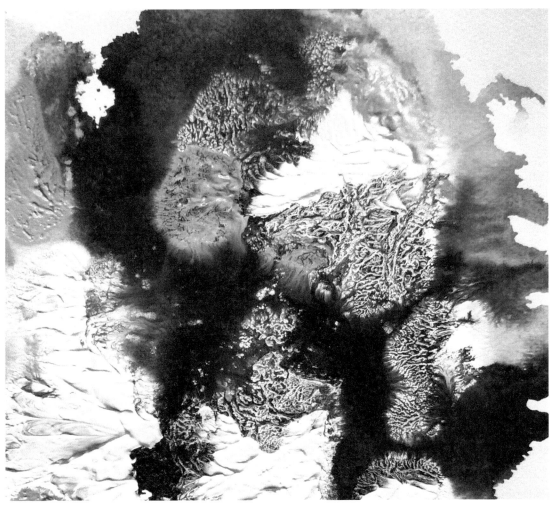

第四章　水彩色技法

学习目标

1. 了解水彩画的工具材料及基本技法。

2. 了解水彩画的性质及特点，包括材料的性质和特点、技巧的特点等。

3. 掌握水彩画的特殊技法，把握水彩画的水分控制问题，提高对水彩画的认识，以及水彩技巧的灵活应用。

学习重点

水彩色的特殊技法（4.2）；水彩静物画技法（4.3）；水彩风景画技法（4.4）。

4.1　水彩色的常规技法

水彩画是以水作为媒介的画种，颜料经过水的稀释与调和进行绘制，色彩清新、透明、艳丽，因此深受广大绘画爱好者的热爱。而携带方便、便于操作也是水彩画的特点之一。画好水彩画至关重要的基础因素就是工具和材料。相对于水粉，水彩的要求更高一些，技巧方面难度也相对更大，不易掌握，属于入门简单、提高困难的画种。

当你第一次接触水彩时，会觉得水彩涂颜色比水粉要方便得多，而且很节省颜料，色彩随着水的流动，呈现出各种出其不意的效果，偶然性很大，很容易得到漂亮的水彩效果。但是，当你想控制绘画效果时，会发现并不是那么容易，而是需要一定量的练习，对水的掌握尤为重要，这里指的是水分的把握。画面的干湿决定着不同的效果，而水彩的魅力也

在于此。

1. 水彩纸

水彩纸的品种多样，按材料可分为棉浆、木浆、亚麻、碎布等，其中棉浆纸品质较好；按制作工艺可分为手工纸和冷压机制纸两类，初学者推荐使用冷压机制水彩纸（图 4-1）。

水彩纸的厚度决定着纸质，多数情况下，厚度越大的纸效果越好。我们可以采用 190g 或 300g 的纸进行绘画练习。

图 4-1　水彩纸

2. 水彩笔

水彩画对水彩笔的要求较高，而含水量较大的动物毛水彩笔为最佳选择，如：松鼠毛、貂毛、马毛、狼毫、羊毫、混合动物毛。其中，松鼠毛水彩笔含水量最大，适合大面积铺色，但是价格昂贵；貂毛笔含水量和弹性俱佳，价格适中；国产的狼毫笔物美价廉，性价比高。我国很多水彩画家都习惯于用毛笔画水彩画。

水彩笔根据不同的用途可分为几种类型：圆头笔、扁头笔、板刷、勾线笔等（图 4-2）。

图 4-2　水彩笔

3. 水彩颜料

水彩颜料通常是决定水彩画效果的重要因素之一，质量上乘的水彩颜料能表现出丰富的画面效果。

水彩颜料包括管装和固体水彩两种类型，各有优缺点。通常使用管装颜料，绘画时方便蘸取，颜色浓度容易控制。而固体水彩则方便携带，适合旅行写生，画一些速写（图 4-3）。

图 4-3　水彩颜料

4.2　水彩色的特殊技法

水彩画的表现力丰富，技法多样。通常我们在作画时会根据不同的情况使用不同的表现技法。

1. 渲染法

渲染法一般在画背景时使用，使用之前要保证有足够的水分和颜色。画时多使用含水量较大的羊毛刷或者大笔，落笔要干脆利落，一般一次完成，不能重复（图4-4）。

2. 接染法

多数情况下，接染法会在画水果或者天空时使用，这种方法可以使色彩过渡自然而丰富。使用时要注意自上而下，顺着水流动的方向画。跟渲染法一样，接染法落笔也不能重复；即使效果不满意，也要等该遍色彩干后才可以继续（图4-5）。

3. 洒盐法

这种方法效果很好看，但注意不能过多使用，一般在颜色未干之前使用（图4-6）。

图 4-4　｜　图 4-5

图 4-6

图 4-4　渲染法

图 4-5　接染法

图 4-6　洒盐法

4.重叠法

重叠法待第一遍色彩干后方可使用，一般用于塑造硬质物体的体积和量感，方法简单，好控制，是一种常用方法（图4-7）。

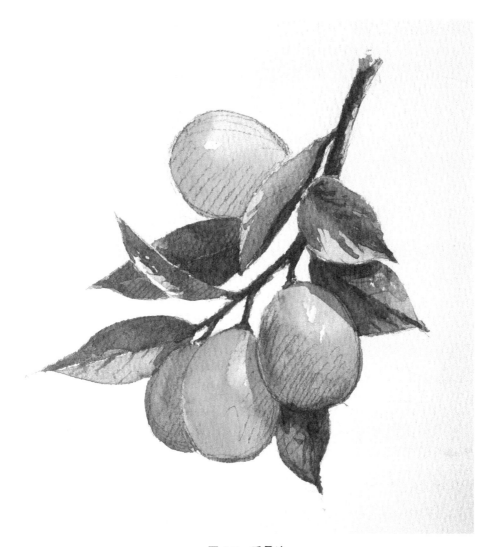

图 4-7　**重叠法**

5.刀刮法和擦洗法

刀刮法和擦洗法一般情况下用于补救，如忘记留高光或亮部色彩不小心画得过深时。另外，为了表达特殊效果，也可以使用刀刮法和擦洗法，如要表达色彩老旧沧桑的物体时（图4-8和图4-9）。

风景中暗部的树木、灌木等枝干可以采用刀刮法处理。

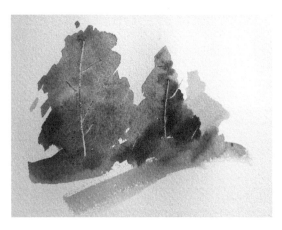

图 4-8 ｜ 图 4-9

图 4-8　**刀刮法**

图 4-9　**擦洗法**

6. 滴水法

滴水法是一种常用的水彩技法，即趁画面颜色潮湿未干之前，将清水滴到需要的位置，利用水的流动，排挤周围的颜色，实现漂亮的水渍效果。滴水法是一种很能体现水彩魅力的方法（图 4-10）。

4.3　水彩静物画技法

水彩画与其他画种的绘画方法与步骤完全不同，与水粉和油画相比正好相反，这是

图 4-10　滴水法

由水彩画的材料特点所决定的。水彩画颜料的特点是透明，因此画画时只能"留"，不能"盖"。水彩画在绘画过程中一旦出错，轻者影响画面效果，重者前功尽弃，因此在画水彩画之前必须有计划和步骤，可以预估画完之后的效果，只有做到这一点，才算真正地掌握了水彩画技法。

那么我们就来了解一下水彩静物的绘画方法和步骤吧！

4.3.1　准备工作

1. 纸张和颜料的选取

水彩画对纸和颜料的要求特别高，俗话说："工欲善其事，必先利其器"。水彩画的效果很大程度上取决于纸和颜料。

水彩纸最好选择市场上的知名品牌，这样可以保证纸的质量。对于初学者选择一些中档的水彩纸就可以了。

颜料也是同样的道理，最好使用知名品牌，一些小品牌的水彩颜料色标不准确，也达不到绘画级的标准，同样影响画面效果。

2. 裱纸

画画之前最好先把水彩纸裱在画板上；如果你选择的纸张在 300g 以上，画幅较小，不裱也可以勉强使用。那么，裱纸的作用是什么呢？画水彩画时会有大量的水在纸面上流动。如果纸的张力很大，被水浸湿的部分会显现出伸缩变形的现象。如果变形过大，就会阻碍颜色的流动，影响画面效果，严重时还会破坏作画计划，达不到事先设计的效果。裱纸就是为了避免出现上述情况。

4.3.2　作画方法和步骤

水彩画的整个绘画过程需要认真、谨慎，最好选用铅笔起稿，将画稿画得完整而准确之后再画颜色。请注意，这是很有必要的。

1. 起稿和布置构图（图 4-11）

注意使用铅笔，最好使用 1B 或 2B 的铅笔起稿。起稿时注意一定要画得简练、干脆，铅笔的痕迹不要过多，只要能看清笔痕即可，它只是起到标记和提示的作用。另外，构图方面要注意画面的均衡和稳定，必要时可以主观些。

2. 铺大色（图 4-12）

水彩画从开始到完成需要几遍色彩，不能急，要有耐心。

一般第一遍色彩的主要目的是明确画面的主调和气氛，也是为下一步深入刻画做的色彩铺垫。

铺色时可利用羊毛刷和大些的水彩笔。颜色要一次准备充分，落笔要准确和干脆，不要来回重复，以免破坏画面效果，这是初学者容易犯的错误。另外，铺颜色时要注意分别铺，并且被画物体之间要有间隔，待画面相邻的物体颜色干后才能继续铺色，铺色时注意保持色彩变化，避免平涂。

3. 深入刻画（图 4-13）

必要时可以铺第二遍色彩。深入时要注意环境色的应用，使画面各个物体之间相互关

系，相互影响，有助于画面整体效果的形成。

在深入刻画时一定要控制好水分。水是水彩画的灵魂，也是水彩画的难点。水的多少，如何流动，以及时间把控都是重中之重，这些因素的微妙变化就可以改变一幅水彩画的最终效果。

4. 调整完成（图 4-14）

图 4-11

水彩静物画步骤图（一）

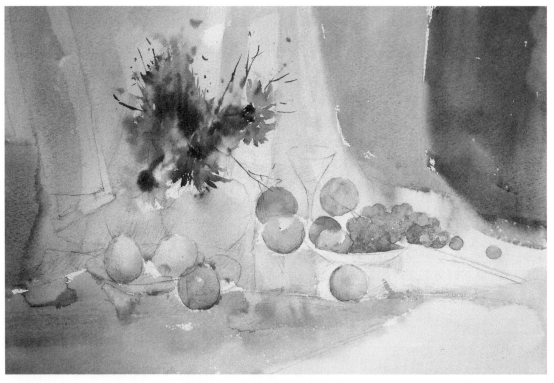

图 4-12　水彩静物画步骤图（二）

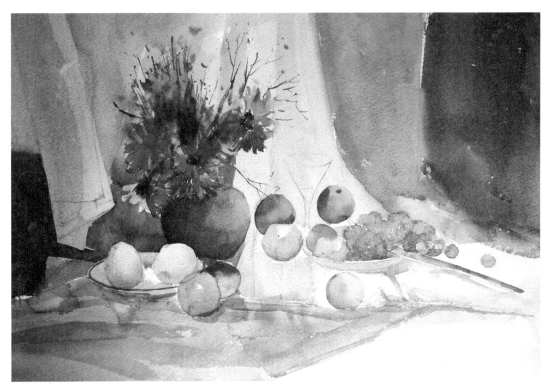

图 4-13 水彩静物画步骤图（三）

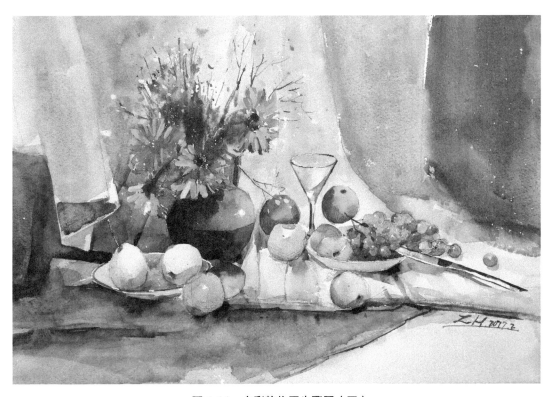

图 4-14 水彩静物画步骤图（四）

到了水彩静物画的最后阶段，应该把眼光放到整个画面上，观察整体与局部的关系，细细体会和感受画面上是否有不妥之处。把画面上的详略主次作好调整，多的可以减少，少的可以增加。可通过洗、刮和擦等方法达到最终满意的效果，直至完成。

4.4　水彩风景画技法

风景是众多画家喜欢表现的题材。它清新优美，陶冶情操，让人心情愉悦，具有极高的欣赏和审美价值。水彩是表现风景画的优势画种，特别是对光线的表现能力远远超过水粉和油画，那种淋漓、洒脱的画面效果，其他画种不能与之媲美。

水彩风景画的历史并不久远，比油画短得多。17—18世纪，水彩画起源于英国，当时水彩画的风格严谨、画面工整、颜色简单，并无过多的气氛渲染和个性表现，看起来记录功能高于表现功能，但这也算是那个时代绘画的主要功能。当时的材料比现代水彩画落后很多，多数颜料均由艺术家本人制作，其质量和数量都不及现代；水彩纸的制造工艺也远不如现代，很多水彩效果差强人意。

在清代康熙年间，意大利传教士郎世宁被选入宫廷担任宫廷画师。此人将西画和国画相结合，利用国画颜料和西画技法开创写实风格，这便是水彩画在中国的雏形，但并非真正意义上的水彩画。可能连郎世宁本人也不知道这算什么画种。水彩画真正流入中国还是在20世纪初，它由一批留学欧洲的中国画家带入我国。

水彩风景画不同于水粉或油画，画之前要有一个很细致的起稿阶段，要使用铅笔。其步骤方法与其他画种略有不同，主要是由水彩画的特点决定的。

4.4.1　取景

风景画的关键在于取景，它直接影响着作画者的心情和画面的最终效果。很多画家在写生时，为了选择自己满意的风景，宁愿吃苦受累、长途跋涉；当找到自己心仪的景色时，他们兴奋不已，为风景画的成功打下坚实的情绪基础。很多情况下，一幅画是否成功，与情绪有很大关系。

另外，取景时要注意景物的取舍和调整，这一点是很有必要的。多数情况下，不会有完美的构图和景色摆在画者的面前，都是需要充分的考虑之后，对景物进行主观取舍，画面构图才会完整和美观。

4.4.2　作画方法和步骤

1. 起稿（图4-15）

取景之后，使用铅笔起稿。根据自己的能力可详细，也可以简单，但一定要注意透视

和构图应该准确合理。

2. 铺大体色彩（图 4-16）

水彩风景画的步骤是由远及近自上而下。

首先，要从天空或远景画起，一般使用渲染法。画板要平放或稍向下倾斜，以免大量的水从画面上端突然流下破坏画面。其次，远景和中景的过渡可采用接染法使其自然协调，近景多采用重叠法，以便于表现立体物的质感和体积感。这个过程要迅速，色彩要准确。

3. 深入刻画（图 4-17）

此时可利用小笔对画面的局部进行深入刻画。主要描写景物的细部和质感，也可以利用各种技法修改画面；但要注意画面虚实、详略的控制，不要顾此失彼，忘记画面的整体，避免碎、乱现象的出现。

4. 调整完成（图 4-18）

此时画面基本完成，但有些地方会不尽人意，需要做进一步的调整。要考虑主次、冷暖、虚实等关系是否正确；发现问题及时调整，直至完成。

一幅水彩风景画到这时才能宣告完成，看上去很容易，做起来却有一定的难度。要想成功把握水彩画的奥妙，必须平时多练习、多临摹，多欣赏名家大师作品，从中汲取经验和感受，这样才能画好水彩画，才能在艺术的路上走得更远。

图 4-15 水彩风景画步骤图（一）

图 4-16　水彩风景画步骤图（二）

图 4-17　水彩风景画步骤图（三）

图 4-18　水彩风景画步骤图（四）

水彩风景

4.5　水彩精细描绘

精细描绘是一种超写实技法，其画法和水彩画的其他画法相同。这种形式看上去难，画起来其实不难，主要是需要时间和精力去"磨"，但前提是需要有一定的水彩基本功，掌握一定的水彩技法（图 4-19 和图 4-20）。

图 4-19　精细描绘——小趣

图 4-20　精细描绘——花

水彩静物

4.6　水彩抽象表现

　　抽象是一种感受、一种情绪的表达，是去除了物质表面后，呈现给人的主观印象的一种表达形式，即通过整理和概括，提取事物的本质，通过线条与色彩表现出来（图 4-21 和图 4-22）。

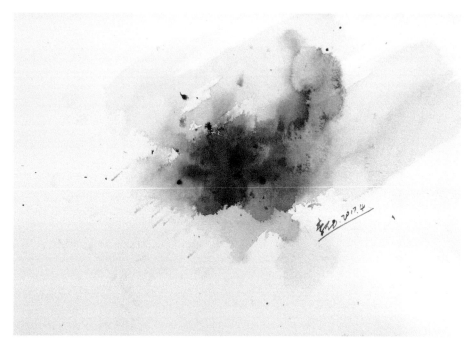

图 4-21　抽象表现——丁香

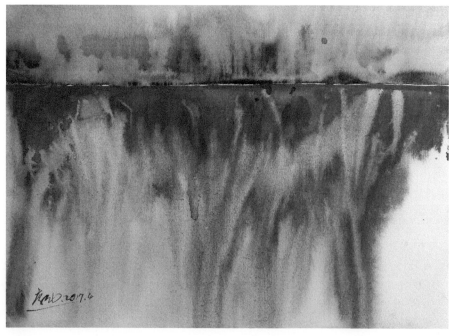

图 4-22　抽象表现——界

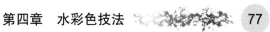

作品欣赏（图4-23~图4-33）

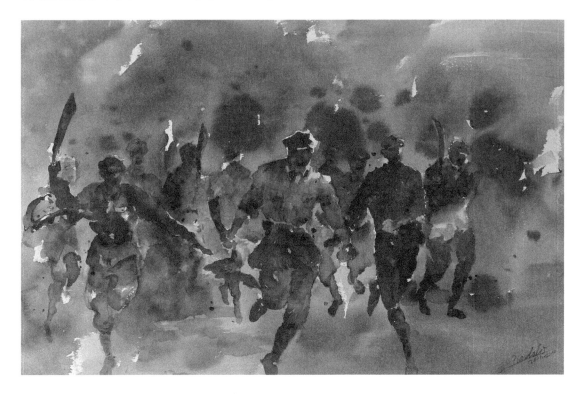

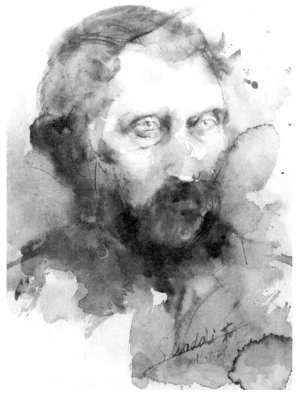

图 4-23
图 4-24

图 4-23 《为了胜利，前进！》孙大莉

图 4-24 《梵高像》孙大莉

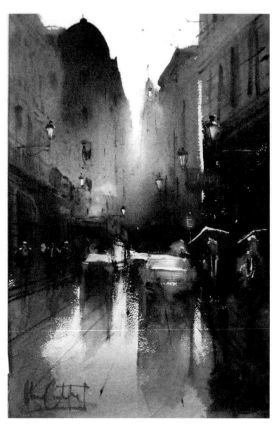

图 4-25
图 4-26

图 4-25 《风景》阿尔瓦罗

图 4-26 《风景（一）》李化

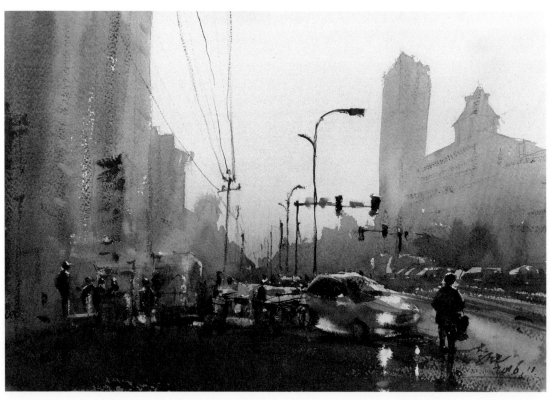

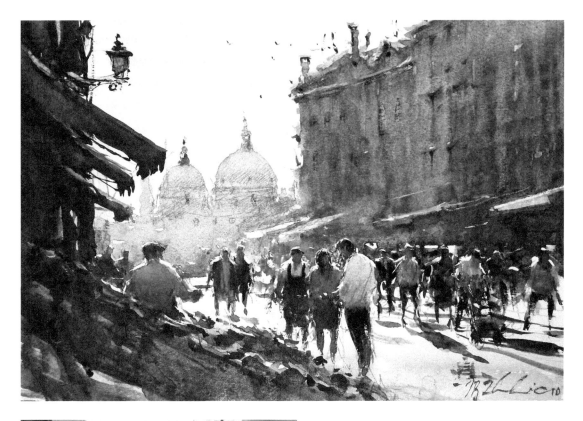

图 4-27
图 4-28

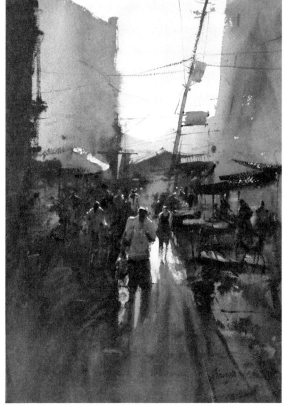

图 4-27 《风景（一）》约瑟夫

图 4-28 《风景》姜宁

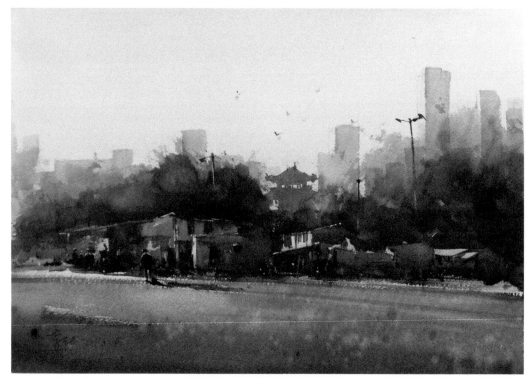

图 4-29 《风景（二）》李化

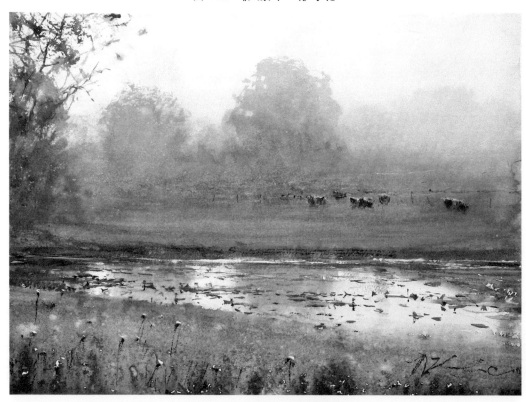

图 4-30 《风景（二）》约瑟夫

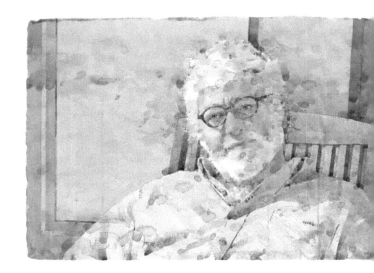

图 4-31

图 4-32

图 4-33

图 4-31 《人物》特德·纳托尔

图 4-32 《人物》查尔斯·雷德

图 4-33 《鱼》孙大莉

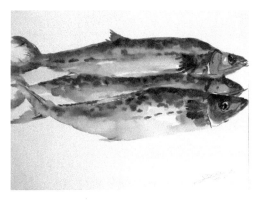

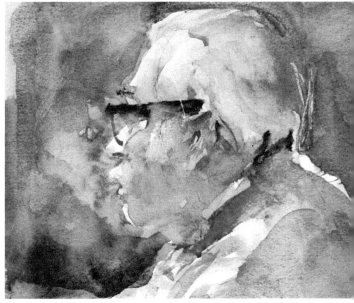

第五章 水墨技法

学习目标

水墨技法是中国绘画艺术的典型表现形式。本章的学习目的就是了解现代水墨语言，掌握其表现形式。

学习重点

现代水墨（5.2）。

5.1 传统水墨

水墨画是国画的一种，指纯用水墨所作之画。水墨画的基本要素有三个：单纯性、象征性、自然性。相传水墨画始于唐代，成于五代，盛于宋元，明清及近代以来续有发展；以笔法为主导，充分发挥墨法的功能。"墨即是色"，指墨的浓淡变化就是色的层次变化；"墨分五彩"，指色彩缤纷可以用多层次的水墨色度代替之。用中国特制的烟墨构成的水墨画成为中国画特有的一个画种。墨可分为原墨、淡墨、浓墨、极淡墨和焦墨五种（图 5-1）。

1. 形式

水墨画以中国画特有的材料之———墨为主要原料，加以清

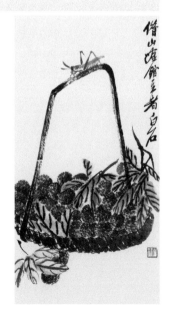

图 5-1 《传统水墨》齐白石

水的多少引为浓墨、淡墨、干墨、湿墨、焦墨等，画出不同浓淡（黑、白、灰）层次，别有一番韵味，称为"墨韵"。

2. 技法

墨是寒色，由五墨构成的画应该有寒感，它的调子应该是灰暗的。但又为何好的"水墨画"会使人有温感而不感觉它的调子灰暗呢？这是因为好画善于利用白（空白）来与黑的寒色相对比、相调和，因而使人有介于冷热之间的温感。此外，好的烟墨并不是暗墨。凡光滑受光而反射强的物质都叫明物。好墨的黑光泽如漆，故可叫明墨，它是不会让人有灰暗感的。

传统的水墨画，不拘泥于物体外表的肖似，而多强调抒发作者的主观情趣。中国画讲求"以形写神"，追求一种"妙在似与不似之间"的感觉，讲究笔墨神韵，笔法要求平、圆、留、重、变。墨法要求将墨分为七色：浓、淡、破、泼、渍、焦、宿。讲究"骨法用笔"，不讲究焦点透视，不强调环境对于物体光色变化的影响，讲究空白的布置和物体的"气势"。可以说西洋画是"再现"的艺术，中国画是"表现"的艺术。中国画是要表现"气韵"和"境界"。

5.2　现代水墨

1. 概念

现代水墨是中国传统水墨艺术与西方现代艺术观念融合的一个艺术品种。在保留中国传统笔、墨、纸等的基础上，现代水墨大量应用西方现代艺术创作中的一些方法和观念进行创作，和传统中国画（图 5-2）已有相当的距离，和传统笔墨的概念也有很大区别，现代水墨对于形式上的追求大于对笔墨传统内涵的诠释（图 5-3）。

2. 形式

抽象是什么？抽象是艺术符号的构成，基本上有书法形态、绘画形态、装置形态等多种形态，是当代代表性艺术。现代水墨基本分为实验水墨及意象水墨。意象水墨较实验水墨更强调主观语境及意象表现，形式也更趋于简约（图 5-4~ 图 5-7）。

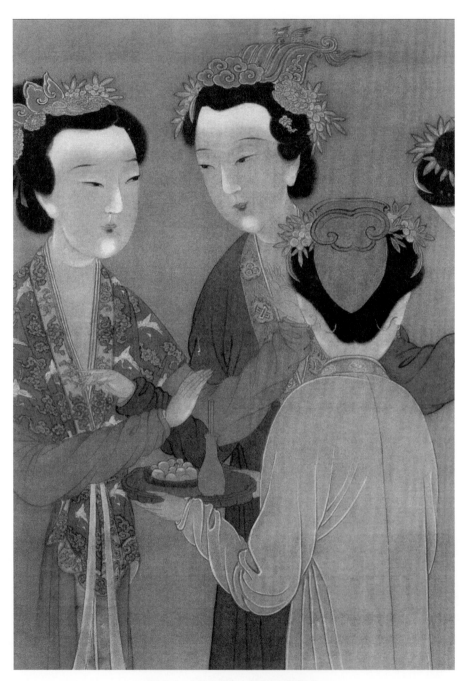

图 5-2 《仕女图》(局部) 唐伯虎

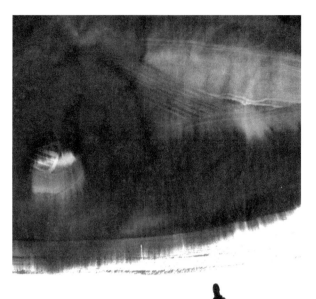

图 5-3 《现代水墨》孙大莉

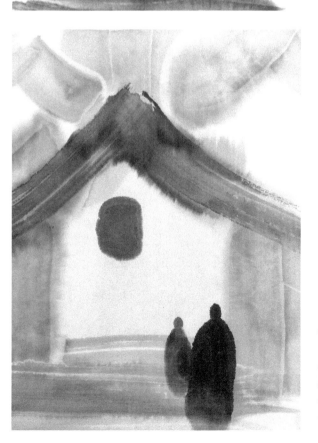

图 5-4 《意象水墨》孙大莉

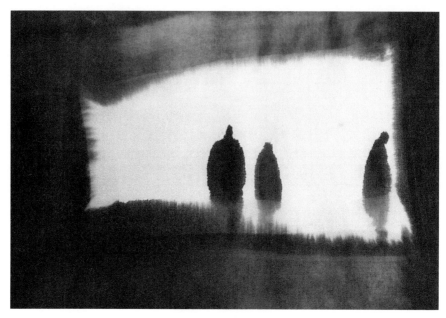

图 5-5　意象表现

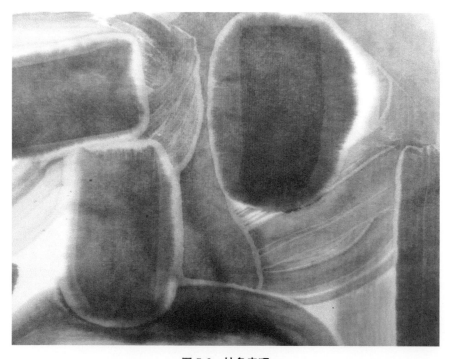

图 5-6　抽象表现

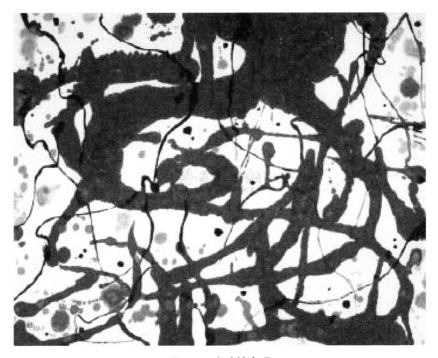

图 5-7 实验性表现

作品欣赏（图 5-8~ 图 5-12）

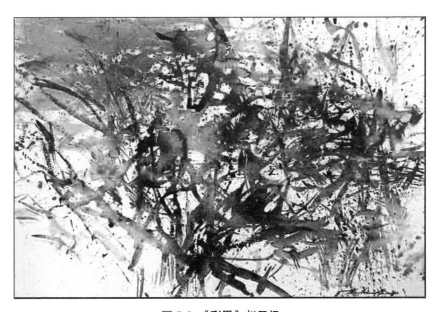

图 5-8 《彩墨》赵无极

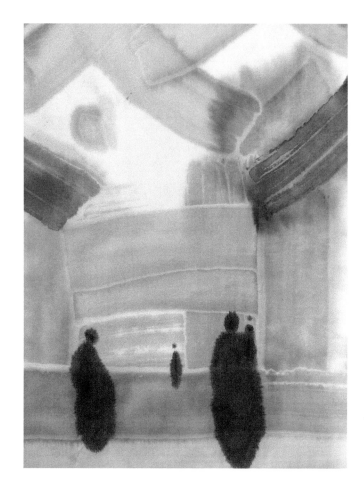

图 5-9 《禅轩》孙大莉

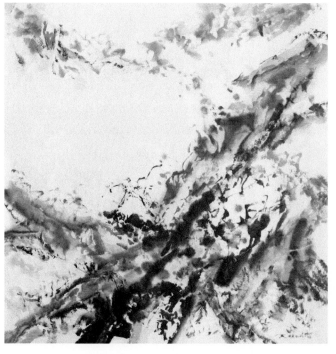

图 5-10 《抽象水墨》赵无极

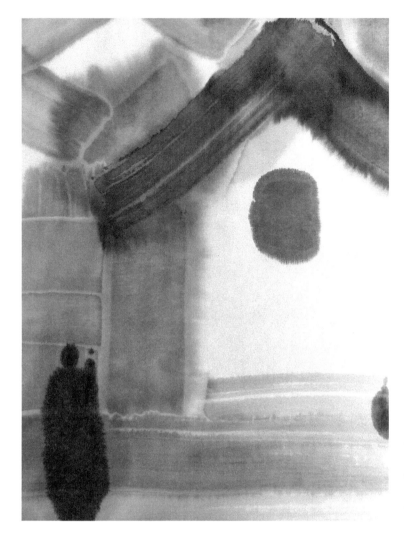

图 5-11 《素旅》孙大莉

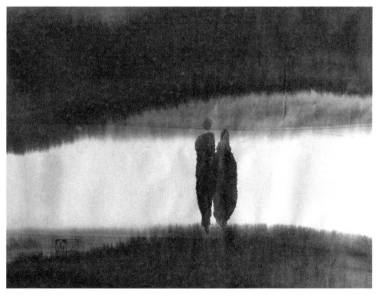

图 5-12 《在水一方》孙大莉

References 参考文献

[1] 法辛. 艺术通史 [M]. 杨凌峰，译. 北京：北京联合出版公司，2019.

[2] 潘天寿. 中国绘画史 [M]. 苏州：古吴轩出版社，2022.

[3] 丁宁. 西方美术史 [M]. 北京：北京大学出版社，2015.